湖南美术出版社

历史宝藏
插画集

天闻角川 编
苏徽楼 绘

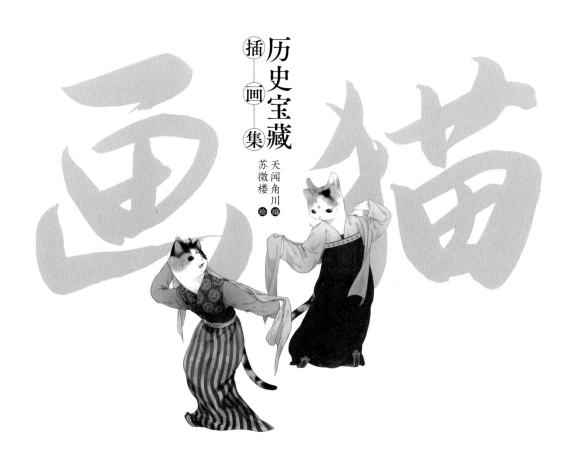

CTS 湖南美术出版社
全国百佳图书出版单位
·长沙·

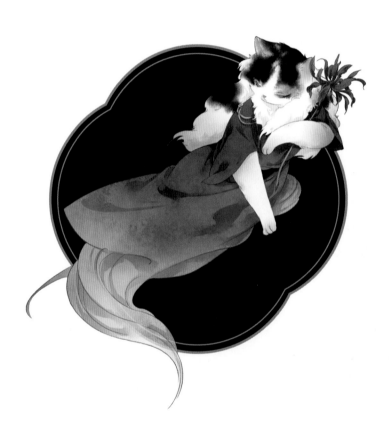

目 录

千年历史的叙事诗

　　《国家宝藏》《如果国宝会说话》这类介绍中国文物的节目我很喜欢，这次绘制《画猫·历史宝藏插画集》一书，将其中多件典型文物结合猫形态以不同主题展现出来，收获良多，思考也颇多。

　　我常常惊异于悠久的历史长河中，我们的祖先是在怎样的精神认知下创造出各种具象化的物件；也曾感叹于我们如今所看到的每一件藏品，都保有其从物质层面迸发出的精神光辉。

　　热情的，敬畏的，虚无的，悲悯的。

　　就如同《烛之火》中巴什拉所说，"灵魂遐想并思考，然后想象"。

　　是那些无形的精神化为有形，产生对现实生活的一种积极推动力。它们不想被遗忘，使人幻想，成为一个个有灵魂的故事，并逐步向我们描绘着历史的走向。

　　当我最终完成这些画作时，像是绘制过程中的我与完成作品的我所进行对话的终了，一切归于自然。这些文物所承载的故事尚未被完全解密，受认知所限，我的画可能并不足以表现其中一隅，但相信每个经历者、观看者会因个人不同的思考，感受到这些有"生命"的文化传奇，在心中创造出更多故事。

　　历史，被岁月雕刻成不同的样貌，如星辰般，在后人前行的路上，熠熠生辉。中国的历史宝藏极其丰富，这60张插画是我在众多文物中所选取的极小的一部分绘制的，愿这些不一样的样貌让你在认识文物时，会对文明有一些新的感悟。

王希孟《千里江山图》卷

年代：北宋

尺寸：纵 51.5 厘米，横 1191.5 厘米

少年意气，临风望川，尽览瀑布大川。执笔挑灯，青绿之间，绘出大宋河山。他是王希孟，少年时勤学技法，十多岁进入画院后，又得徽宗指点。这让一个在大宋寂寂无闻的小人物，在随后的千余年间，不断被提及、称赞、崇尚、纪念。

《千里江山图》卷现藏于故宫博物院，是北宋画家王希孟传世的唯一作品。十余米的巨幅长卷以山体为主要表现对象，为世人生动地展现了江河浩渺、群山起伏，仿佛天下山水尽收眼底，勾勒出祖国的锦绣河山。《千里江山图》卷在设色和用笔上继承了传统的"青绿法"，即以石青、石绿等矿物质为主要颜料，敷色夸张，具有一定的装饰性，被称为"青绿山水"。全图既壮阔雄浑又细腻精到，是青绿山水画中的一幅巨制杰作。元代著名书法家溥光在卷后题跋中赞道："在古今丹青小景中，自可独步千载，殆众星之孤月耳。"

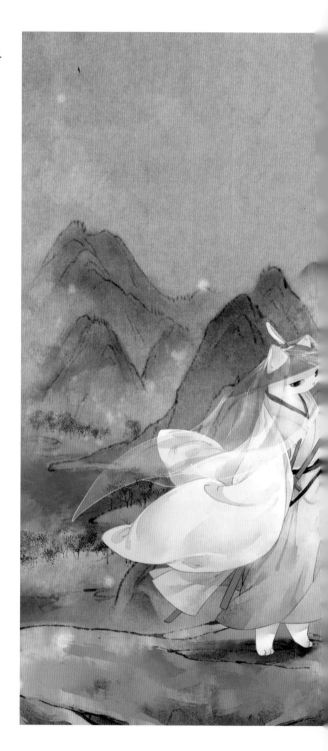

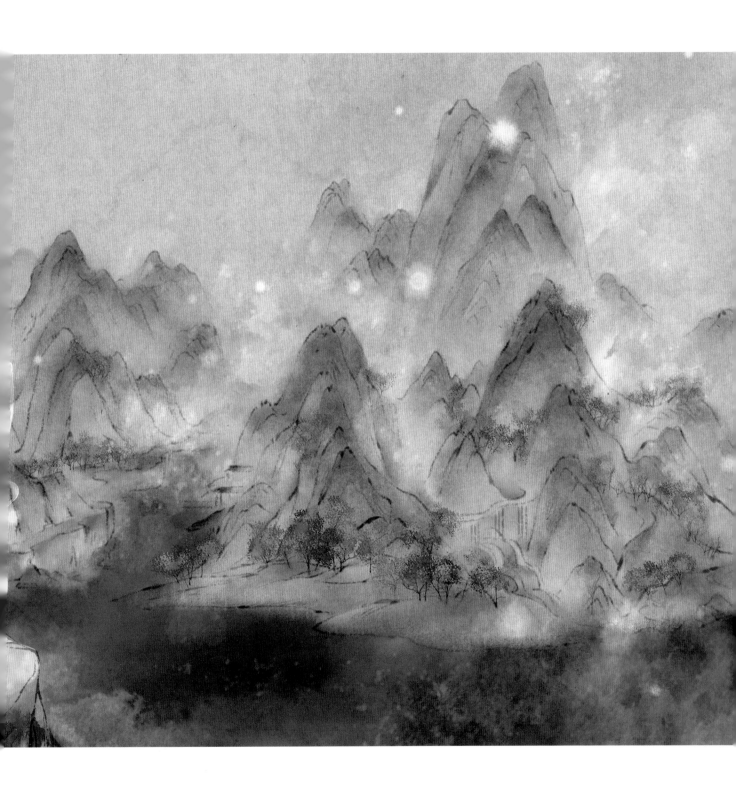

午门

年代：明
尺寸：通高 37.95 米

　　紫禁城内，中轴线上，居中向阳，位当子午。午门是紫禁城的正门，建成于明永乐十八年（1420），历史上曾多次重修。

　　红砖、巨柱、琉璃瓦，六百多年来，午门见证着封建王朝的更迭与消亡，目睹着新时代的萌芽与繁荣。斗转星移，铅华洗尽，它依旧处变不惊，威严伫立，在这座城市的中心敞开怀抱，鼓励着一代又一代人向历史走去，向未来走去。

　　午门的平面呈"凹"字形，整座建筑高低错落，左右呼应，形若朱雀展翅，故又有"五凤楼"之称。午门正中开三门，两侧各有一座掖门。五个门洞各有用途：中门为皇帝专用，此外只有皇帝大婚时，皇后乘坐的喜轿可以从中门进宫；又，通过殿试选拔的状元、榜眼、探花，在宣布殿试结果后可从中门出宫。东侧门供文武官员出入。西侧门供宗室王公出入。两掖门只在举行大型活动时开启。

李白草书《上阳台帖》

年代：唐

尺寸：纵28.5厘米，横38.1厘米

　　饮一盅酒，醉把诗句作，力士脱靴好不风光；舞一曲剑，心中侠义现，踌躇满志却无可用。登一座山，乘云寻道去，酒中谪仙心有去处；挥一笔毫，张氏真传也，走笔奔骤豪放不群。诗仙、剑客、酒仙，世人皆知的李太白，还用"人皆宝之"的丹青描绘着精彩的人生侧影。

　　《上阳台帖》现藏于故宫博物院，是唐代诗人、书法家李白于天宝三载（744）创作的纸本墨迹草书书法作品。所书自咏四言诗，共25字："山高水长，物象千万，非有老笔，清壮可穷。十八日，上阳台书，太白。"正文右上宋徽宗赵佶瘦金书题签"唐李太白上阳台"一行。后纸有宋徽宗赵佶，元代张晏、杜本、欧阳玄等人，清代乾隆皇帝题跋和观款。卷前后及隔水上钤有宋、元、明、清及近代收藏名家的鉴藏印。

　　这是李白传世的唯一书法真迹。宋黄庭坚评李白："及观其稿书，大类其诗，弥使人远想慨然。白在开元、至德间，不以能书传，今其行、草殊不减古人。"短短数字，笔墨苍劲，风韵不减，一笔一画间无不展示着李白无拘无束、飘逸豁达的性格，寄托着他自然、真挚、外放的情感——那是"天生我材必有用"的自信与潇洒，是"长风破浪会有时"的壮怀与豪迈。

青花海水纹香炉

年代：明

尺寸：高55.5厘米，口径37.3厘米，足距38厘米

月光驱走晴空，晕染青色天际，海水击打江崖，泛起白色浪花。千年前，一艘艘商船乘风破浪日夜兼程，一声声驼铃穿山越岭绵延不断，将一抹来自西域的幽蓝，递进了景德镇炙热的窑火。在随后的时光中，青与白交织、交缠、交融，孕育出中华民族独一无二的审美与趣味。

青花海水纹香炉现藏于故宫博物院，其形体硕大，外壁通体绘海水江崖纹，纹饰寓意江山永固。青花色泽浓艳，晕散明显，凝结的黑斑密布于纹饰中。明永乐、宣德时期瓷器上的海水纹，通常波浪起伏相叠，浪花翻涌，天马行空，非常洒脱，反映出当时景德镇窑工高超的制瓷技艺，其装饰性比元代大大加强。

精美的青花瓷器，不仅为皇家玩赏、收藏，还沿着陆路或水路送入欧洲贵族的城堡。水与火，青与白，从土壤凝结为国器，从故土漂洋过海到世界各地。

千年瓷韵，仍在回响。

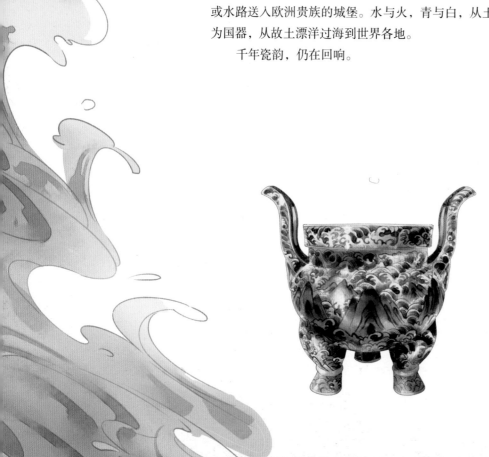

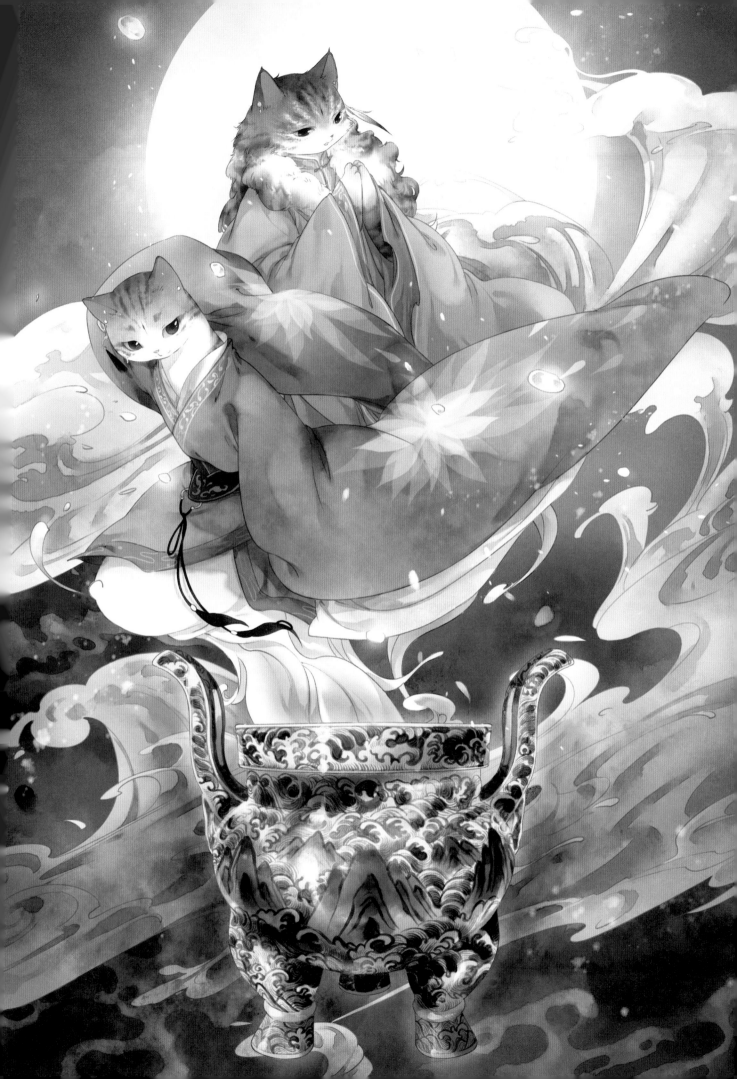

彩绘雁鱼青铜釭灯

年代：西汉

尺寸：高53厘米

汉代青铜灯具形式多样，铸造工艺精巧实用，造型多取祥瑞题材，如雁足灯、朱雀灯、牛灯、羊灯等。这件彩绘雁鱼青铜釭灯现藏于中国国家博物馆，采用传统的禽鸟衔鱼的艺术造型，整体作鸿雁回首衔鱼伫立状，由雁衔鱼、雁体、灯盘和灯罩四部分分铸组合而成。釭指导烟管，能将烟气导入灯腹内。此灯灯盘、灯罩可转动开合以调整挡风和光照，鱼身、雁颈和雁体中空相通，可纳烟尘，各部分可拆卸以便清洗，构思设计精巧合理，功能与形式完美统一，是一件难得的艺术珍品。

雁与鱼本是捕食者与猎物，在能工巧匠的精心设计下，自然界的生存之争变为了艺术，展现出万物生息繁衍的灵动之美。古人将鱼视为吉祥之物，水禽衔鱼，传递着制造者的艺术构思，翩翩飞越时光，点燃中国工艺史的辉煌烛光，照亮东方，闪耀世界。

青铜纵目面具

年代: 商

尺寸: 高66厘米, 宽138厘米

三星堆出土文物中，青铜面具极具代表性。这件纵目面具眉尖上挑，双眼斜长，眼球极度夸张，呈柱状向前纵凸伸出，双耳向两侧充分展开。短鼻梁，鼻翼呈牛鼻状向上内卷。口阔而深，似微露舌尖，作神秘微笑状。其额部正中有一方孔，可能原补铸有精美的额饰，可以想象，它原来的整体形象当更为精绝雄奇，其神秘静穆、威严正大之气给人以强烈威慑感。因其夸张，人们质疑它东方人的身份；又因奇特，不少人标榜其为天外来客。研究人员倾向于认为这件面具是一种人神同形、人神合一的意象造型，巨大的体量、极为夸张的眼与耳都是为强化其神性，它应是古蜀人的祖先神造像。

神鸟飞腾，神树通天，拥有青铜面具的古蜀人在西南一隅绽放出独有的气息。

I号大型铜神树

年代：商

尺寸：高396厘米

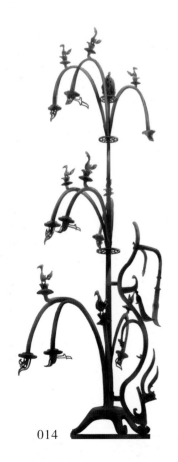

　　天空，人类目力所见却遥不可及的地方。世间万物，似乎都想与天亲近。金乌展翅，扑进太阳的怀抱；蟾蜍轻跃，跳入月亮的臂弯；云雾轻飘，融入天空的形体；山峰耸立，似与天空连接。人类要如何与天亲近呢？古蜀人给出了这样的答案。

　　商青铜神树共有八株，其中的I号大型铜神树在我国迄今为止所见的全部青铜文物中，也称得上是形体最大的一件。铜树底座呈穹窿形，其下为圆形座圈，底座构拟出三山相连的"神山"意象。树铸于"神山之巅"的正中，卓然挺拔，有直接天宇之势。树分三层，每层三枝，共九枝；每枝上有一仰一垂的两果枝，果枝上立神鸟，树侧有一条缘树逶迤而下、身似绳索相辫的铜龙，整条龙造型怪异诡谲，莫可名状。

　　三星堆神树应是古代传说中扶桑、建木等神树的一种复合型产物，其主要功能之一即为"通天"。神树连接天地，沟通人神，神灵借此降世，巫师借此登天，树间攀缘之龙，或即巫师之驾乘。三星堆神树反映了古蜀先民对太阳及太阳神的崇拜，它在古蜀人的神话意识中具有通灵、通神、通天的特殊功能，是中国宇宙树最具典型意义和代表性的伟大的实物标本。

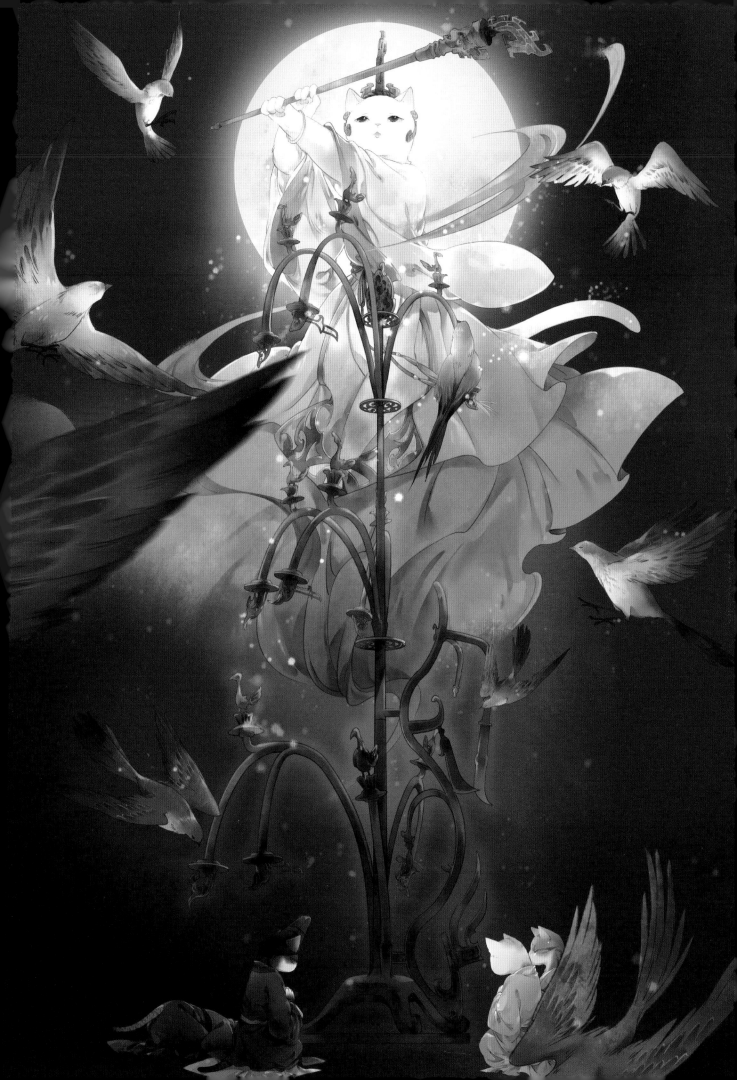

青铜立人像

年代：商

尺寸：人像高180厘米（冠顶至足底），通高260.8厘米

　　青铜立人像是三星堆众多的青铜雕像群中体量最大的青铜人物雕像。雕像分人像和底座两部分。人像头戴高冠，身穿窄袖与半臂式共三层衣，衣上纹饰繁复精美，以龙纹为主，辅配鸟纹、虫纹和目纹等，身佩方格纹带饰。其双手环握中空，两臂略呈环抱状构势于胸前。脚戴足镯，赤足站立于方形怪兽座上。其整体形象典重庄严，似乎表现的是一个具有通天异禀、神威赫赫的大人物正在作法。其所站立的方台，即可理解为其作法的道场——神坛或神山。

　　研究人员倾向于认为，青铜立人像是三星堆古蜀国集神、巫、王三者身份于一体的最具权威性的领袖人物，是神权与王权最高权力之象征。至于他手中是否原本持（抱）有某种法器，也是众说纷纭，猜测众多。然而古蜀历史早已偃旗息鼓，无言的文物抛给人们的是难解的文化之谜……

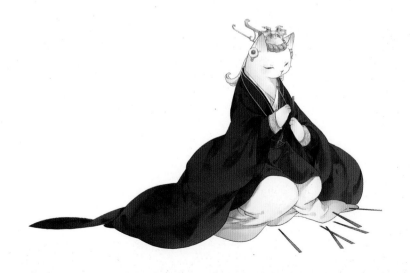

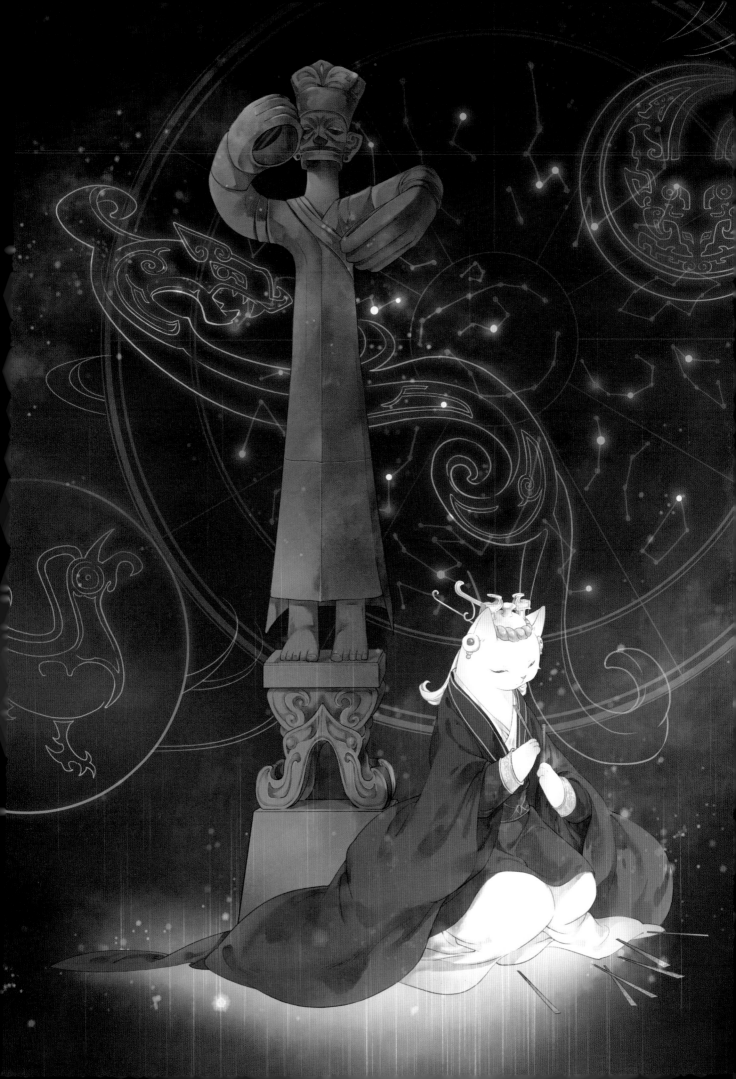

阙楼仪仗图

年代：唐

尺寸：长305厘米，宽298厘米

　　《阙楼仪仗图》绘制于懿德太子墓，现藏于陕西历史博物馆。懿德太子李重润是唐中宗长子，也是中宗李显与韦皇后所生的唯一的儿子。大足元年（701）被武则天处死。公元705年中宗重新即帝位后，追赠其为皇太子，谥号懿德，陪葬乾陵。随葬品十分丰富，出土各类文物多达1000余件，壁画近400平方米。这些壁画堪称初唐至盛唐具有代表性的绘画流派杰作，在唐代绘画真品中极为罕见。墓道东西两侧绘制有两幅阙楼图，阙楼是宫门前的标志性建筑。画面颜色以赭色（艳红色）为主，绿色为辅，红、黄、青色点缀其间，体现了盛唐时期绘画技巧的高超水平。

　　恢宏大气的城阙、城墙，蔚为壮观的山峦、绿树，这盛世，孩儿你还记得吗？人到暮年的唐中宗，将对儿子的愧疚、思念、爱意，融入精巧细致的壁画里，刻进永恒无尽的时光中……

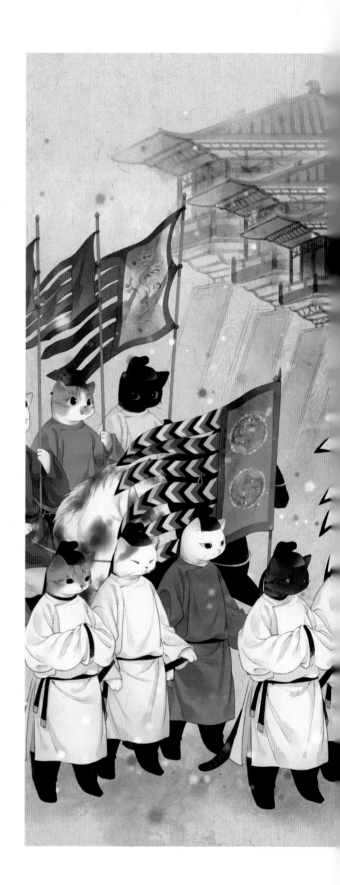

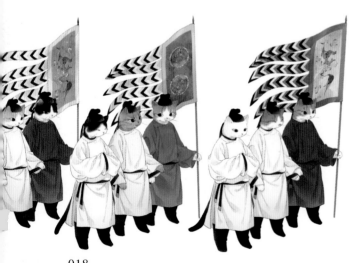

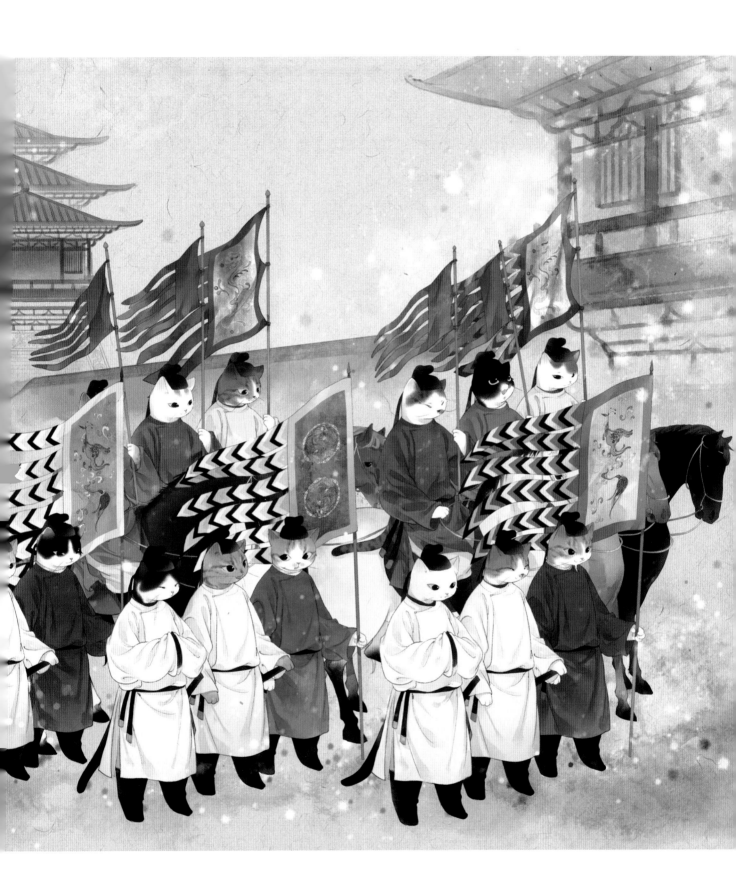

葡萄花鸟纹银香囊

年代：唐

尺寸：外壁直径4.6厘米，金香盂直径2.8厘米，链长7.5厘米

　　不腐不坏，金银铸我身形，不偏不倚，香料藏我内心。葡萄是从西域引入中国的，葡萄花鸟纹银香囊既是大唐与西域文化交融的见证，又象征着多子多福、富贵吉祥。

　　葡萄花鸟纹香囊现藏于陕西历史博物馆。香囊呈圆球形，通体镂空，以中部水平线为界平均分割形成两个半球形，上下球体之间，一侧以钩链相钩合，一侧以活轴相套合。下部球体内又设两层银质的双轴相连的同心圆机环，外层机环与球壁相连，内层机环分别与外层机环和金盂相连。内层机环内安放半圆形金香盂，外壁、机环、金盂之间，用银质铆钉铆接，可以自由转动。这样无论外壁球体怎样转动，由于机环和金盂重力的作用，香盂始终保持重心向下，里面的香料不致撒落于外。尽管历经千年，它仍玲珑剔透，转动灵活自如，平衡不倒，其设计之科学巧妙，令现代人叹绝。

鎏金鎏银铜竹节熏炉

年代：西汉

尺寸：高58厘米，口径9厘米，底径13.3厘米

竹节攀升，直通天地，香气氤氲，可堪玩赏。龙盘兽踞，威严高贵，仙山盛景，登临可望。

这件熏炉现藏于陕西历史博物馆，为青铜质地，通体鎏金鎏银。由炉盖外侧铭文可知，此炉是西汉皇家的生活用器。我国自古就有熏香的习俗，战国时人们就在室内放置各种熏炉，一方面净化环境，另一方面人们认为袅袅香烟升腾，置身其中，如入缥缈仙境。这件竹节熏炉的炉盖形似多层山峦，云雾缥缈，再加以金银勾勒，宛如一幅秀美的山景图。青烟袅袅飘出，缭绕炉体，造成了一种山景朦胧、群山灵动的效果，仿佛是传说中的海上"博山"。西汉时，封建帝王为了求得长生不老之术，大都信奉方士神仙之说，博山炉就是在这种风气影响下产生的，并在汉代广为流行。

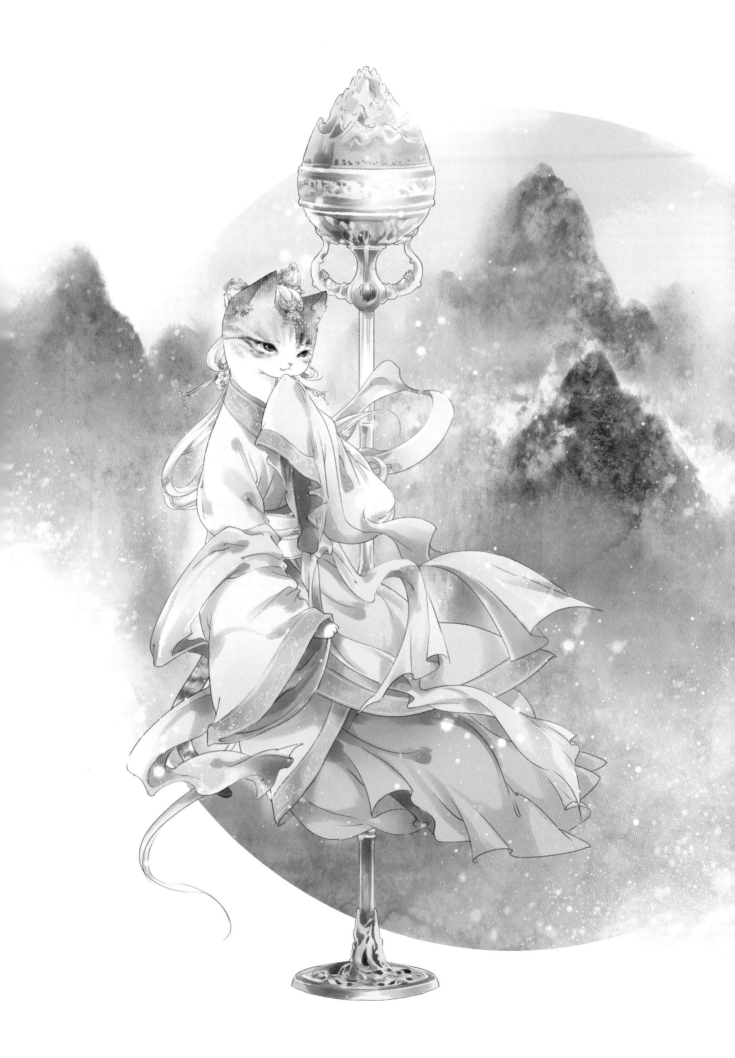

万工轿

年代：清末民初

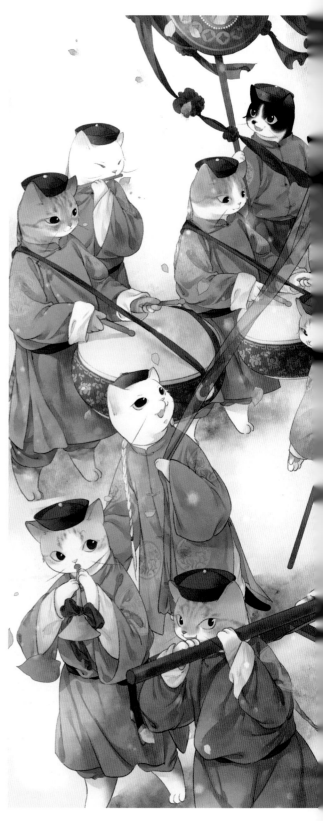

　　万工轿享有"天下第一轿"的美称，是现存世界上最豪华的花轿，朱金木雕中的极品，现藏于浙江省博物馆。据说制作这样一顶轿子需要耗费一万多个工时，当然，这个"万工"只是虚指，说明这顶花轿工艺极其复杂，需要耗费大量的时间和精力才能完成，因此得名"万工轿"。犹如黄金宝龛的万工轿，没有使用一颗钉子，全部采用传统的榫卯结构连接而成。它的制作极其复杂，雕刻的手法多种多样，而且多用纯金，使得轿身金碧辉煌，光彩夺目。

　　儿女姻亲，古之大事。一针一线，密密缝出比翼双飞的盖头，轻抚着女儿新梳的妇人发髻；一划一刻，慢慢雕出龙飞凤翔的轿子，承托着父母期盼的白头偕老、同心同德。

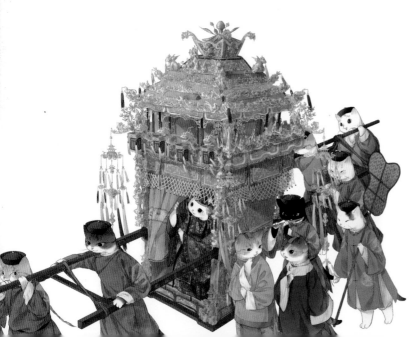

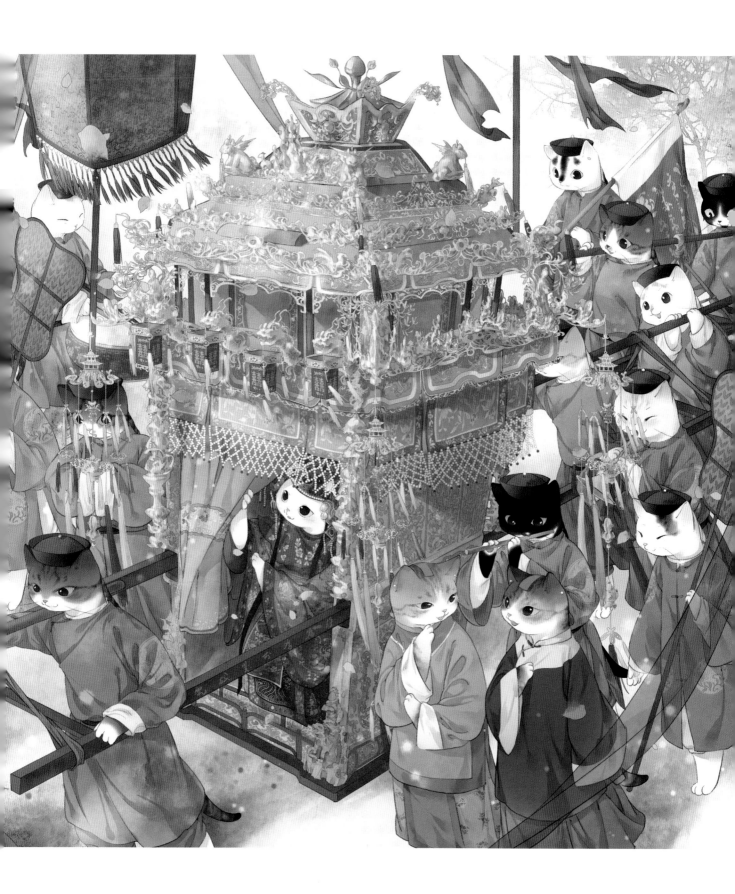

"彩凤鸣岐"七弦琴

年代：唐

尺寸：通长124.8厘米，最厚处5.4厘米，有效弦长116.3厘米

　　唐代是古琴艺术的鼎盛时期，由于经济繁荣和社会稳定，古琴艺术得到了空前的发展，造琴工艺也取得了突出的成绩。雷威是此时最著名的制琴师，"彩凤鸣岐"七弦琴正是由他所制。此琴造型古朴，背面有冰裂断和小流水断，美丽别致。虽历经沧桑，却仍能弹奏出悦耳动听的琴曲。龙池上方有"彩凤鸣岐"琴名，另有清末民初著名琴学大家杨宗稷的三段鉴藏赞美铭文围绕龙池四周。龙池腹腔内有"大唐开元二年雷威制"题刻。此琴是唐琴中不可多得的珍品，现藏于浙江省博物馆。

　　制琴者，精工细作，五百年，有正音；听琴者，以琴会友，享雅乐，诉心境；弹琴者，沐浴更衣，遵礼制，寄情意。它是乐器史上了不起的发明，它是文人直抒胸臆、修身养性的工具，它承载着中国传统文化的精神内蕴。

　　千年丝弦震，仍有绕梁音。

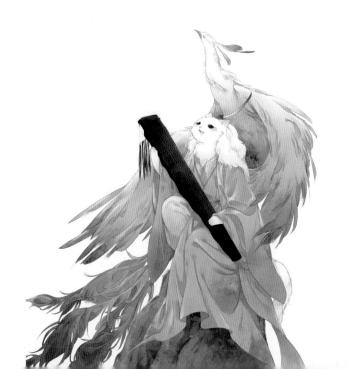

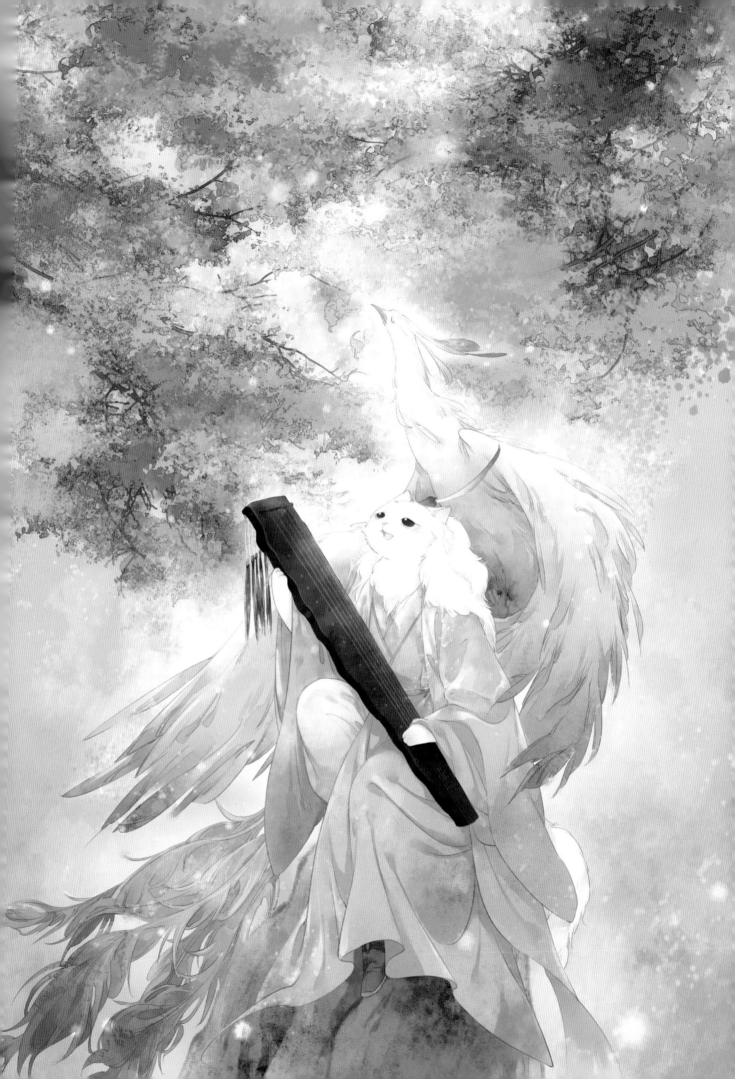

洛神赋图

年代: 东晋
尺寸: 纵 27.1 厘米, 横 572.8 厘米

　　洛水之滨, 曹郎步履匆匆, 凭岸遥望, 女神凌波微步, 踏水而来。他眼中的脉脉温情, 盖住了可望而不可即的惆怅; 她回首的浅笑嫣然, 是天人永隔、羽化登仙后的释然。

　　东晋画家顾恺之作《洛神赋图》, 现藏于辽宁省博物馆。它借曹植《洛神赋》文学作品, 以绘画方式重新诠释曹甄二人在洛水邂逅的爱情故事, 以线描、赋色的方式, 细腻地描画出曹植对爱人的深刻情感, 以及失去爱人无尽的哀痛场面。赋文与画面交融如一, 完美的融合使观者产生深深的代入感, 子建与洛神的形象和神态得以千古流传。

　　图中人物安排疏密得宜, 在不同的时空中自然地交替、重叠、交换, 用笔细劲古朴, 恰如"春蚕吐丝"。山川树石画法幼稚古朴, 所谓"人大于山, 水不容泛", 全画无不展现一种空间美。顾恺之以经典的创作手法, 使得这件《洛神赋图》流芳百世, 并赢得"十大传世佳作"的美誉。

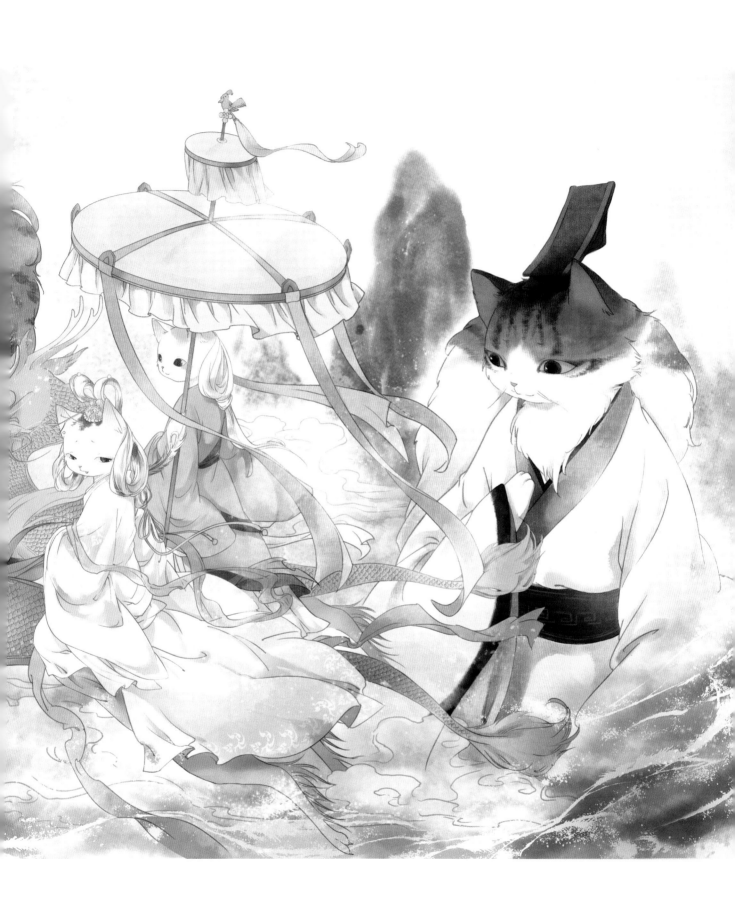

鎏金木芯马镫

年代：十六国

尺寸：通高23厘米，宽16.8厘米

　　扣合盔甲，搭上马镫，出征之前定要整装妥帖；金戈铁马，战鼓擂捶，满腔热血定能畅快抒发。

　　出土于北燕贵族冯素弗墓中的这副马镫，现藏于辽宁省博物馆。做工精细，造型规整。镫环以三棱体的桑木条揉成，形状近似圆角三角形，木条两端向上合成镫柄，分裆处再填以三角形木楔，这样踏脚承重时不致变形。镫面有鎏金铜片覆盖，并有细小的鎏金铜钉钉固在木芯上，镫孔内面钉铁片，制作精良。

　　经考证，马镫是从中国传到西方，进而影响了整个欧洲的骑兵战史，其发明具有划时代的意义。马镫的出现，使骑兵这一兵种成为冷兵器时代战争的主力兵种。自此后，以骑制步、以少胜多、以快击强的"骑兵时代"正式拉开序幕。

T形帛画

年代：汉
尺寸：通长 205 厘米，顶宽 92 厘米，末端宽 47.7 厘米

　　那一天，子女孙辈与她告别，精美的陪葬器具寄托着对母亲、祖母的敬爱与哀思。那一天，早年丧夫、晚年丧子的辛追夫人终于与丈夫、儿子团聚。她与巨龙齐飞，与仙鹤共舞，金乌蟾蜍也为这团聚欢呼庆祝。

　　T形帛画，1972 年出土于长沙马王堆一号墓的锦饰内棺盖板上，是一种招魂幡。出土时，帛画上端裹着一根竹竿，是当时用来挂画张举的。T形帛画以毛笔作画，无论是画技、着色还是布局，水平都颇为高超。画面分为天上、人间、地下三部分，各界之中，都以典型事物凸显其空间，不嫌芜杂而有条理，艺术语言十分清晰。

　　T形帛画现藏于湖南博物院。它的出土弥补了汉代早期丝织物绘画的空白。它所描绘的内容是当时社会生活的一个缩影，绘制了墓主生前的生活和精神世界的形象，充满神话想象，以浪漫手法表现了古人对天国的想象和对永生的追求。

漆器

年代：楚汉

汉代漆器的用色，大部分为红里黑外，并在黑漆上绘红色或赭色花纹。黑，显神秘、厚重、庄严；红，显强烈、炙热、喜悦。当黑色与红色的油彩在木、竹上相遇，起先井水不犯河水，各自安好；随后交错，你中有我，我中有你；最终红黑二色水乳交融，幻化出氤氲的云雾、棱角分明的几何和形态各异的奇珍异兽，描绘出漆器的楚韵汉风。

湖南地区出土楚汉时期的漆器数以千计，仅马王堆三座汉墓出土漆器就有500多件。漆器造型可大可小，可方可圆，既有日常生活娱乐用品，也有丧葬用具。漆匠们因材施纹，利用挥洒自如的毛笔和油彩使各种纹样自由施展，利用红漆和黑漆最耐久、对比最鲜明、色调最典雅的特性，描绘出琳琅满目、浪漫飞动的漆器纹饰，而在斑斓纹饰铺陈的背后，是楚汉漆器历史的凝结，是一个逝去时代的不朽精魂。

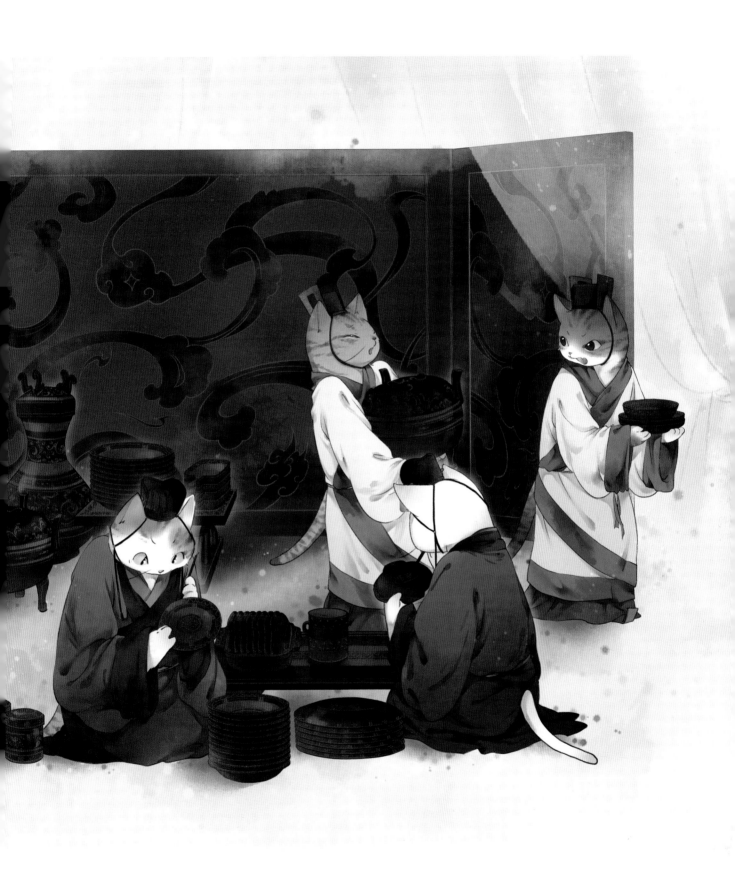

"春水春池满"
诗文壶

年代：唐

尺寸：高 19 厘米，口径 9.2 厘米，底径 10 厘米

长沙窑即《全唐诗》中李群玉《石潴》诗中的石潴窑，是唐代著名瓷窑，因窑址位于长沙市望城区铜官镇石渚湖一带，故又俗称铜官窑。长沙铜官窑始于初唐，盛于中晚唐，距今已有 1000 多年的历史，是世界釉下彩瓷发源地，同时开创了以"诗文书法"装饰瓷器的先河。

"春水春池满"是最早被发现的唐代长沙铜官窑青釉褐彩诗文壶，现藏于湖南博物院。这把青釉褐彩诗文壶，喇叭口，瓜棱腹，多棱短流，平底。流下书褐彩五言诗一首："春水春池满，春时春草生。春人饮春酒，春鸟哢春声。"正所谓好诗配酒，越喝越有。以诗歌为饰是长沙窑装饰的重要特征，诗人从写景到写人，以八个春字顺次描绘出春天带来的无限生机，句意简明，朗朗上口，诗趣盎然。蓬勃的春色在陶瓷执壶上印刻千年，无论是在何时读到这样的诗文，都有一种春风扑面而来的感觉。一把壶，让后人见证了这个诗歌繁盛辉煌的朝代。

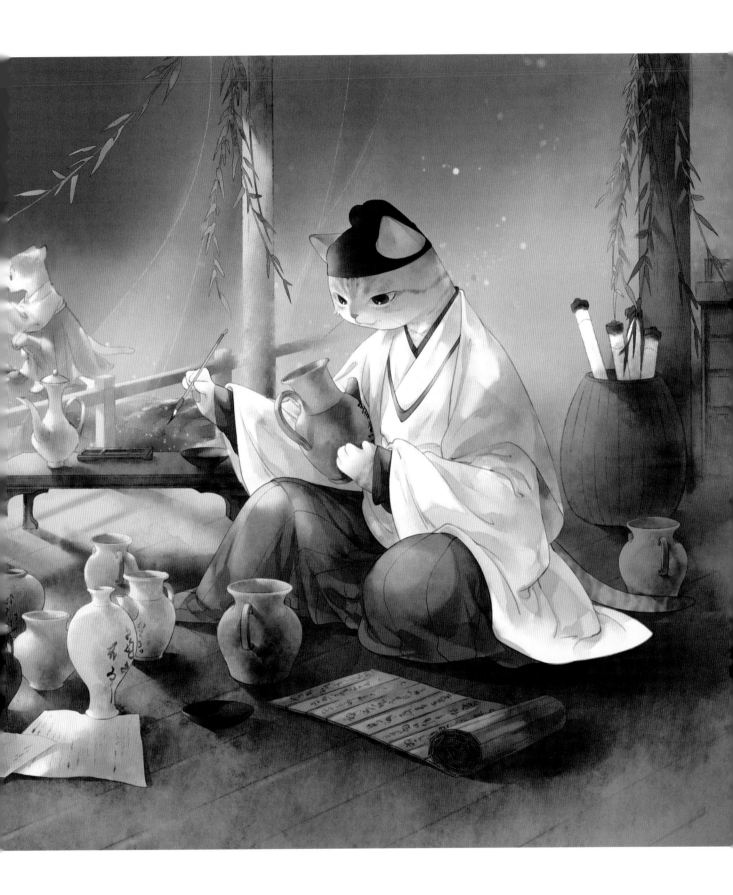

大报恩寺琉璃塔拱门

年代：明

　　南京大报恩寺是明代皇家寺庙建筑的代表，始建于明永乐年间。明初至清前期，大报恩寺琉璃塔作为南京最具特色的标志性建筑物，自建成至衰毁，一直是中国最高的建筑，被誉为中古时期七大奇观之一，有"天下第一塔"之称。根据《折疑梵刹志》中的记载推算，琉璃塔共9层，每层有4套拱门，所用的琉璃砖是用低温两次烧造而成的一种釉陶器。遗憾的是琉璃塔在太平天国时被毁。时至今日，南京博物院珍藏着琉璃塔仅存的一套完整的拱门。

　　门首的大鹏金翅鸟振翅欲飞，慈祥地注视着仰慕者的面容，两侧的白象、摩羯，映射着天下第一塔的圣光。它侧写出琉璃塔曾经高大、精美的样貌轮廓，浅吟出富足、强盛的大明风华。

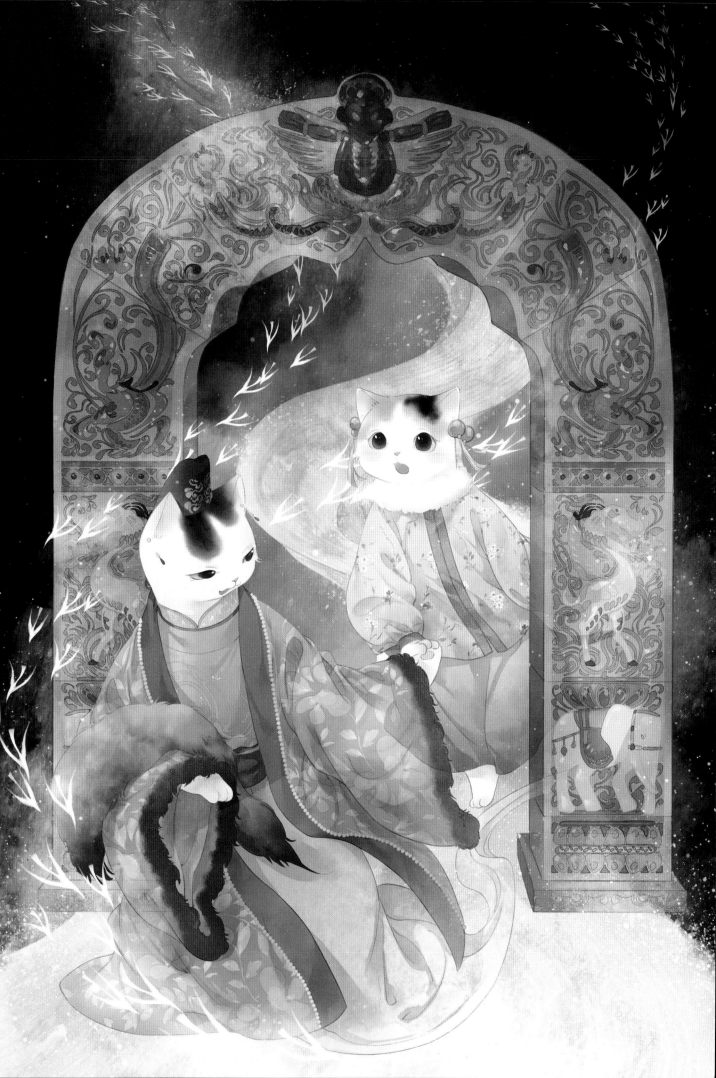

坤舆万国全图

年代：明

尺寸：纵 168.7 厘米，横 380.2 厘米

　　古代用乾坤指天地，而"坤"就是地的意思，"舆"的本义是车底座，延伸义为承载万物。古人把地图称为舆图，《坤舆万国全图》也就是指今天的世界地图。

　　《坤舆万国全图》由耶稣会传教士利玛窦和太仆寺少卿李之藻于明神宗万历三十年（1602）绘制完成。它首创性地将中国放在了世界地图的中心，不仅欧洲地名全部用汉字标注，中国各省的名称在地图上也都能找到。

　　南京博物院所藏《坤舆万国全图》版本为明万历三十六年（1608）宫廷中的彩色摹绘本图，保留了母本的全部序跋，具有珍贵的史料价值。它是国内现存最早的、唯一一幅据刻本摹绘的世界地图，被欧洲人称为"不可能的黑郁金香"。图绘五大洲以不同颜色区分，山脉、河流、海洋各有不同，整幅地图和谐而又富有层次感。在地图圈外还绘有日食图、月食图、赤道北地半球图、赤道南地半球图等小图，包罗了天文、地理方面的知识，开拓了当时国人的眼界。

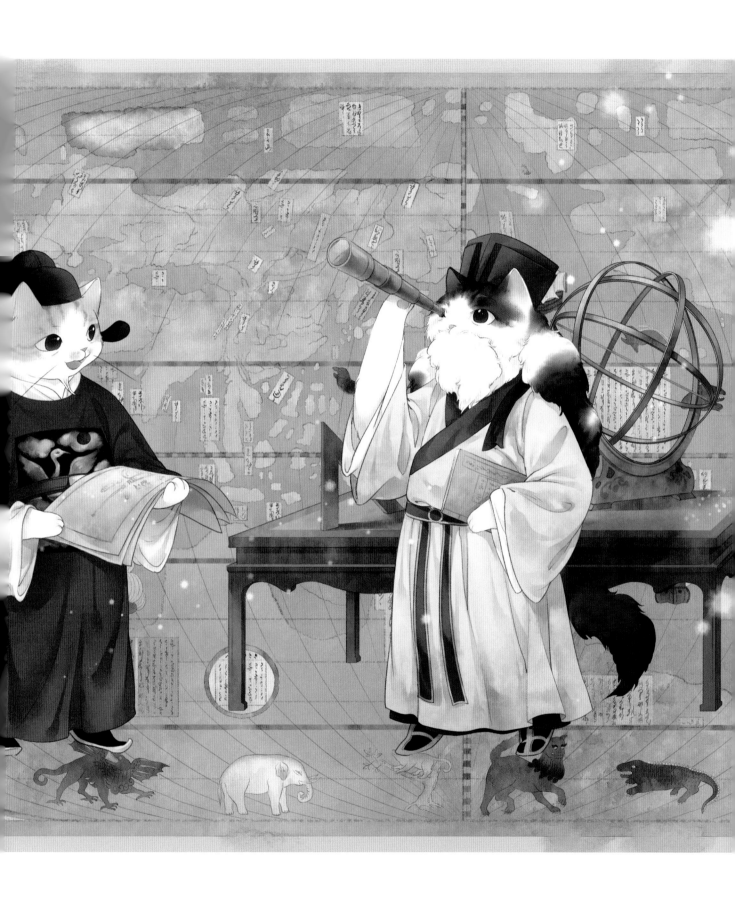

曾侯乙编钟

年代：战国早期
尺寸：钟架长 7.48 米，高 2.65 米

　　曾侯乙编钟是铸造于战国早期的一套大型礼乐重器，1978 年于湖北随州曾侯乙墓出土，是我国目前出土的保存最完好、铸造最精美的一套编钟，现藏于湖北省博物馆。

　　全套编钟共65件，分三层八组悬挂在呈曲尺形的铜木结构钟架上，上层为三组共19件钮钟、中下层五组共45件甬钟及一件楚惠王赠送给曾侯乙的镈钟。钟及架、钩上共有铭文3755字，内容为编号、记事、标音及乐律理论。每件钟均能奏出呈三度音程的双音，整套编钟音域可跨五个半八度，中心音区十二个半音齐备，能演奏五声、六声或七声音阶的乐曲。

　　齐备的配置，是礼仪之邦的规矩；庄重的乐音，是八音之首的自信。居庙堂之高，雅乐激起天地鸣；处宴饮之上，双音震动凡人心。当千年古韵穿越而来，钟声肃穆，那是华夏正音。

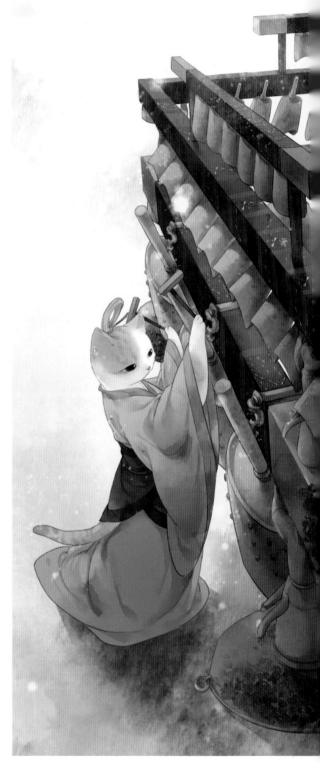

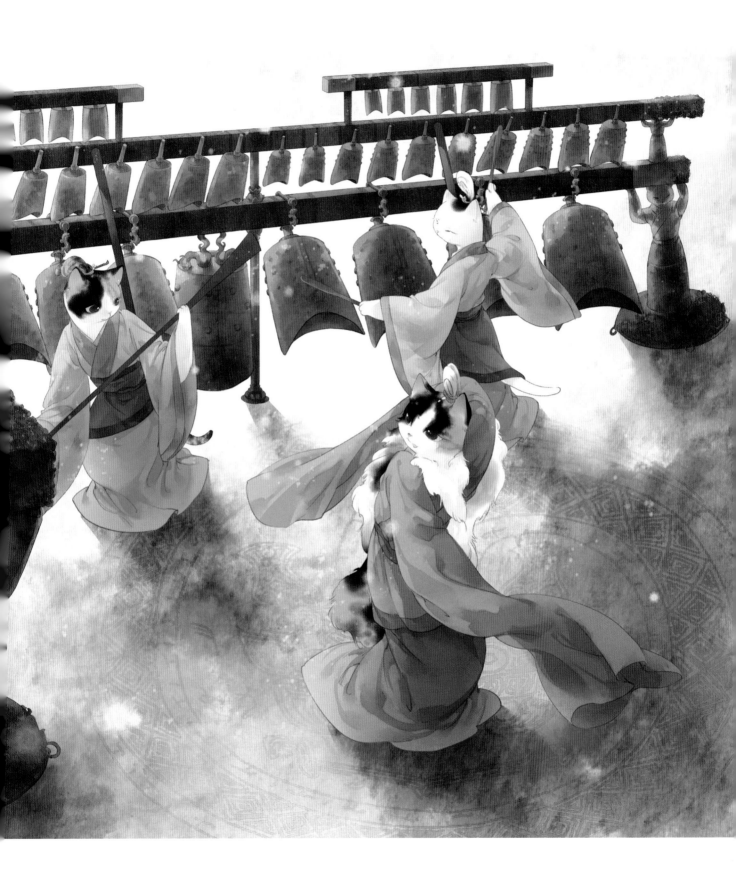

越王勾践剑

年代：春秋晚期

尺寸：剑长55.6厘米，宽5厘米

一把锋利无比的铜剑，一段代代相传的故事，叠画出越王勾践立体的身影。身为君王，卧薪尝胆，人欲皆可抛弃，只为百兵之君能刺入对手的心脏。

越王勾践剑，是春秋晚期越国的青铜剑，1965年12月出土于湖北江陵望山一号楚墓，为中国一级文物，现藏于湖北省博物馆。剑长55.6厘米，柄长8.4厘米，剑宽5厘米，剑首向外翻卷呈圆盘形，内铸11道精细的同心圆，剑身满饰神秘的黑色菱形花纹，剑格的正面和反面分别用蓝色琉璃和绿松石镶嵌成美丽的纹饰，整个造型显得高贵、典雅。在剑身正面靠近剑格处还写有两行鸟篆铭文，分别是"越王鸠浅""自作用剑"。经专家考证，"鸠浅"就是指勾践，这八字铭文向我们表明了剑主的身份和地位。

越王勾践剑制作精美，历经两千五百余年，仍然纹饰清晰精美，寒光闪闪，毫无锈蚀，被誉为"天下第一剑"。

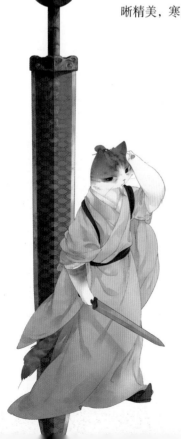

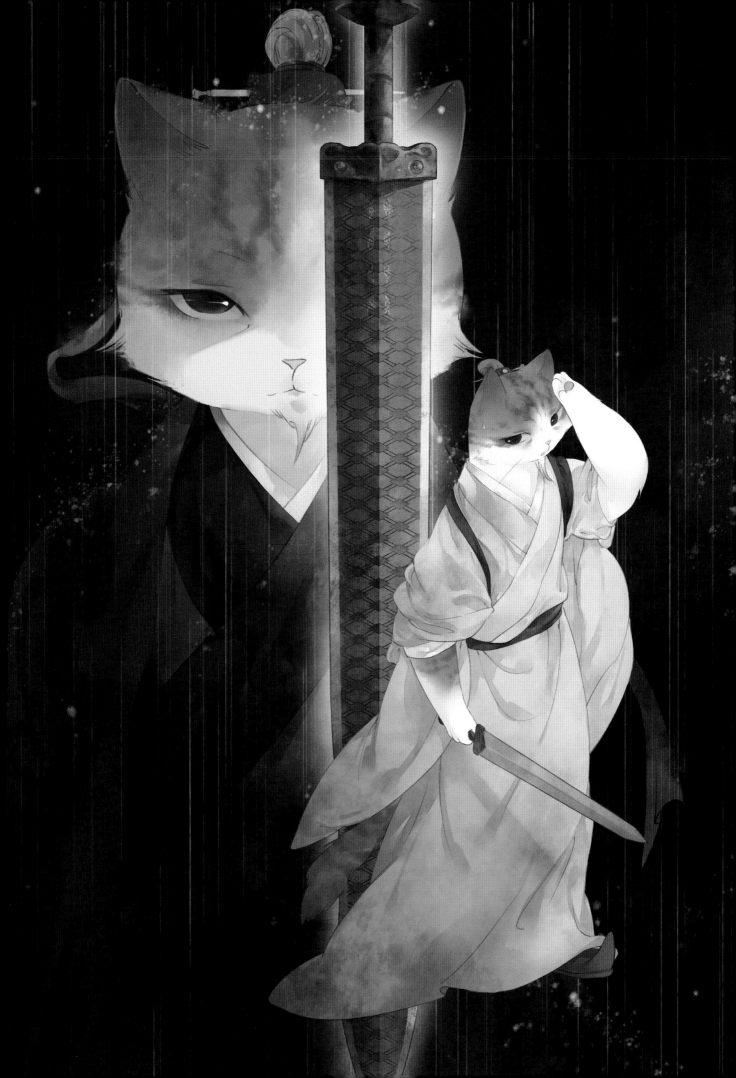

侯马董氏墓戏俑

年代: 金
尺寸: 高约 20 厘米

宋金时期，杂剧兴起，人们开始以戏中各式角色来演绎戏外的真实人生，公忠者雕以正貌，奸佞者刻以丑行。

出土于山西省侯马市金代董氏墓的这组砖雕戏俑，是根据当时最流行的金院本雕制而成，一组5件，并列一排。左起第一人，头戴黑幞头，身穿宽袖红衣，扮演官员的角色；左起第二人，头戴黑帽，穿圆领窄袖黑袍，面有怒色，扮演制造笑料的滑稽角色；位于正中间的人物，双手捧笏斜贴于左胸，神态自若，是整出戏中的主角；左起第四人，面容秀丽，姿态颇为优雅生动，是金元戏曲中常见的"引戏"，在演出中首先出场表演，然后引出其他角色；最右边一人身材最为矮小，作吹口哨状，是活脱脱的市井角色。戏俑均施彩绘，色彩绚丽，形象生动，分别代表着生、旦、净、末、丑，生动再现了当时的世俗生活和戏曲的繁荣之景。它是我国早期戏剧表演艺术的再现，为研究宋金戏剧提供了宝贵的资料。

司马金龙墓木板漆画

年代：北魏

尺寸：通长82厘米，宽40厘米，厚约2.5厘米

　　司马金龙墓木板漆画，1965年于山西大同石家寨司马金龙墓出土，是司马金龙墓室屏风中的两块，二者之间由榫卯连接。板分上下四层，正、背面均绘有非常精美的漆画。画面继承战国、汉代漆画传统的技法，以朱漆为底，黑漆勾线，中间填涂各种色漆，设色富丽，边框装饰精巧。这里的漆画非同一般意义上的髹（xiū）漆工艺，而是专指古代彩绘漆器上的装饰画。

　　该木板漆画广泛选取了忠臣、孝子、列女、逸士等历史人物形象。正面描绘了娥皇、女英、班婕妤等古代著名女子故事，均为西汉刘向所作《列女传》中的经典故事，而背面绘画则多取材于《孝子传》，每幅图旁多有题记和榜书。它以魏碑这种全新的书体在中国书法史上独树一帜。

　　汉代为维持社会秩序巩固封建政权，将绘画艺术与儒家伦理观念密切结合，用圣君、忠臣、节妇、义士、孝子这些三纲五常的典范鉴戒子民，把他们绘于屏风和墙壁之上，如记载所言"郡县乡里闻风景从"。木板漆画因而成为传播传统礼教文化和体现道德思想的重要载体。

战国铜餐具

年代：战国

《礼记·礼运》有云：夫礼之初，始诸饮食。自古以来，饮食就是中国人生命中的头等大事。从茹毛饮血到精烹细品，从案盘分餐到围桌共食，中国传统饮食文化就在这些美食美器中，缓缓地书写着。

这组战国铜餐具1991年出土于山东临淄一座战国大型墓葬，分别由耳杯、小碟、盘、盒、碗等组成，制作精良且保存完好，有的甚至没有生锈，仍是青铜本来的色泽。从配套的10个耳杯和10个小碟看，当时已经盛行10人之宴。能够陪葬这样堪称"豪华"的餐具，不仅反映了工匠的高超技艺，也从侧面反映了当时社会的繁荣和兴盛。

宴饮坐席，分列有序；奉匜沃盥，净享美味。从战国铜餐具背后蕴含的饮食文化和礼仪中，仿佛能看到千百年前古人炊烟袅袅的生活气息和生活智慧。

明衍圣公朝服

年代：明

　　明衍圣公朝服是明朝时期"衍圣公"所穿的礼服。"衍圣"含有圣人教化绵延广被、圣人后裔繁衍茂盛的意思。"衍圣公"是孔子嫡长子孙的世袭封号，有 800 多年的历史。在封建时代，"公"是最高等级的爵位称号，"衍圣公"是爵位名称，在古代的地位非常高。

　　明衍圣公朝服是儒家服饰的经典之作。造型古朴端庄，色泽明艳，展现了明代工匠卓越的设计才能和高超的审美水准，彰显出明艳华丽的艺术美感。

　　法周汉之古，取唐宋之道，多元融合，方得衣冠大成。中国有礼仪之大，故称夏，有服章之美，谓之华。礼仪和服饰，代代革新却又亘古不变——改变的是款式面料，不变的是民族自信。华夏气韵，尽在礼仪教化中，尽在经纬跳动间。

长信宫灯

年代：约公元前 151 年
尺寸：高 48 厘米

　　屈膝跽坐，手托灯盘，她向世人展示着礼仪之邦的谦和与庄重。她不是王侯将相，也并非贵胄之女，原本注定消逝在历史长河中的身影，却在两千年前照亮了黑夜，两千年后惊艳了时光。

　　长信宫灯被誉为"中华第一灯"，为西汉铜鎏金青铜器，大约制成于公元前151年，1968年出土于中山靖王刘胜之妻窦绾墓，因为灯身上刻有"长信"铭文而得名，现藏于河北博物院。

　　此灯造型为双手执灯跪坐的宫女，神态恬静优雅。灯高48厘米，灯光差不多与人坐着时的视线同高，符合当时人们席地而坐的生活习惯。宫灯分为六个部分：头部、右臂、身躯、灯罩、灯盘、灯座。它们分开铸造，拆卸自如。长信宫灯的造型和装饰风格显得轻巧又不失华丽，是一件既实用又美观的灯具珍品。宫女铜像体内中空，右臂与衣袖形成铜灯灯罩，可以自由开合，燃烧产生的烟雾通过其右臂聚于铜像身体内，不会大量飘散到周围环境中，这样的环保理念也体现了古代中国人民的智慧。

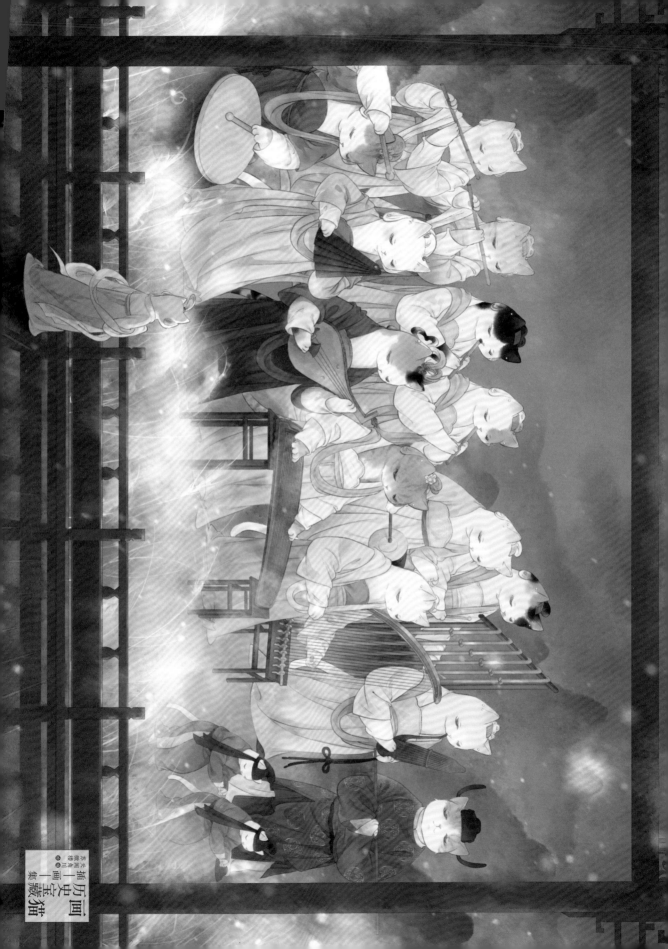

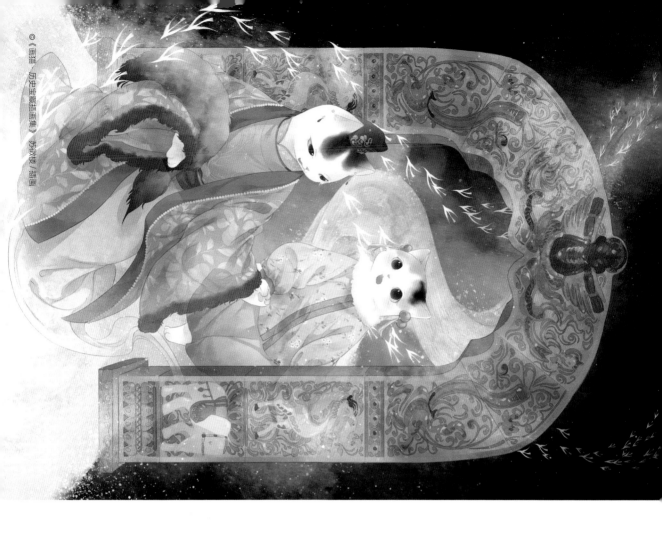

一月

日	一	二	三	四	五	六
1	2	3	4	5	6	7
8	9	10	11	12	13	14
15	16	17	18	19	20	21
22	23	24	25	26	27	28
29	30	31				

二月

日	一	二	三	四	五	六
			1	2	3	4
5	6	7	8	9	10	11
12	13	14	15	16	17	18
19	20	21	22	23	24	25
26	27	28				

三月

日	一	二	三	四	五	六
			1	2	3	4
5	6	7	8	9	10	11
12	13	14	15	16	17	18
19	20	21	22	23	24	25
26	27	28	29	30	31	

四月

日	一	二	三	四	五	六
						1
2	3	4	5	6	7	8
9	10	11	12	13	14	15
16	17	18	19	20	21	22
23	24	25	26	27	28	29
30						

五月

日	一	二	三	四	五	六
	1	2	3	4	5	6
7	8	9	10	11	12	13
14	15	16	17	18	19	20
21	22	23	24	25	26	27
28	29	30	31			

六月

日	一	二	三	四	五	六
				1	2	3
4	5	6	7	8	9	10
11	12	13	14	15	16	17
18	19	20	21	22	23	24
25	26	27	28	29	30	

2023

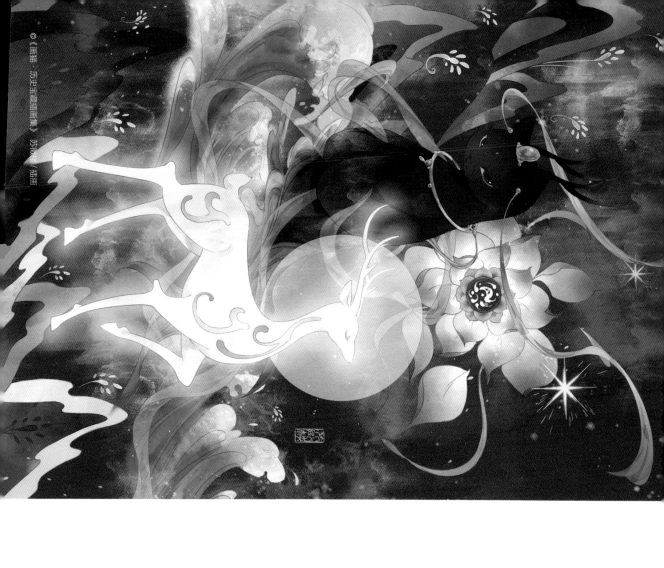

七月

日	一	二	三	四	五	六
						1
2	3	4	5	6	7	8
9	10	11	12	13	14	15
16	17	18	19	20	21	22
23	24	25	26	27	28	29
30	31					

八月

日	一	二	三	四	五	六
		1	2	3	4	5
6	7	8	9	10	11	12
13	14	15	16	17	18	19
20	21	22	23	24	25	26
27	28	29	30	31		

九月

日	一	二	三	四	五	六
					1	2
3	4	5	6	7	8	9
10	11	12	13	14	15	16
17	18	19	20	21	22	23
24	25	26	27	28	29	30

十月

日	一	二	三	四	五	六
1	2	3	4	5	6	7
8	9	10	11	12	13	14
15	16	17	18	19	20	21
22	23	24	25	26	27	28
29	30	31				

十一月

日	一	二	三	四	五	六
			1	2	3	4
5	6	7	8	9	10	11
12	13	14	15	16	17	18
19	20	21	22	23	24	25
26	27	28	29	30		

十二月

日	一	二	三	四	五	六
					1	2
3	4	5	6	7	8	9
10	11	12	13	14	15	16
17	18	19	20	21	22	23
24	25	26	27	28	29	30
31						

2023

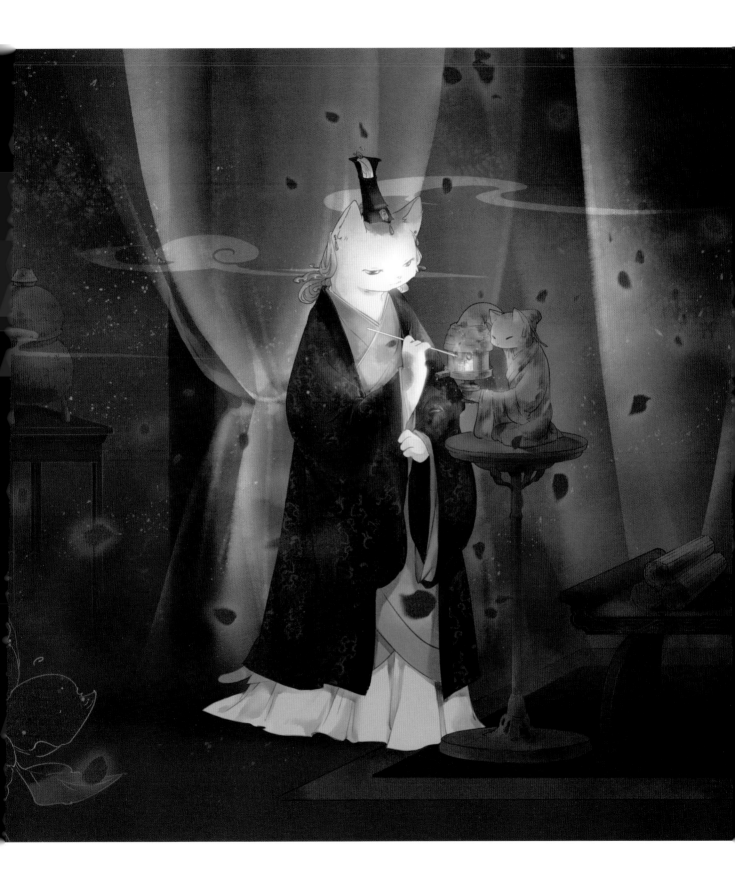

彩绘散乐浮雕

年代：五代

尺寸：长 136 厘米，高 82 厘米

　　双槌轻击，铿锵顿挫羯鼓律；复拨丝弦，玉珠落盘琵琶韵。箜篌一擘，悠悠然从纤玉出；笙箫圆转，破空透远音不歇……

　　彩绘散乐浮雕以汉白玉石精雕细刻而成，唯美华彩，表现了乐队吹奏表演的热闹场面。浮雕中人物共有15人，最右一人着男装，头戴幞头，身穿圆领长衫，双手横持一根结有彩带的横杆，似为乐队指挥，其身前有两位躬身屈膝，双手前伸，或做伴舞姿态的矮人。据史料记载，散乐相对于正雅之乐是一种自由通俗的音乐，相当于今天的流行音乐。这件彩绘散乐浮雕既真实再现了五代时期的乐舞场面，又展现出我国古代工匠高超的艺术水准，美轮美奂。现藏于河北博物院。

　　古乐声声，穿越千年，奏响的是大唐遗风的古典韵律，奏响的是音乐发展史的蓬勃与传承，奏响的是中华文明的包容并蓄、夷雅共荣。

错金铜博山炉

年代: 西汉

尺寸: 高26厘米, 腹径15.5厘米

　　几代君王的励精图治与休养生息, 缔造了国力强盛、疆域辽阔、社会繁荣的一代王朝。恢宏大气的宫殿楼阁法天象地, 彰显着巍巍大汉的雍容气韵, 精美华丽的日常用器包罗万象, 诉说着匠人之心的精妙细腻。

　　错金铜博山炉为西汉香熏炉, 现藏于河北博物院。炉身似豆形, 通体错金, 纹饰流畅自然。炉座圈足作错金卷云纹, 座把透雕作三龙腾出水面的头托炉盘状。炉盘上部和炉盖铸出高低起伏、挺拔峻峭的山峦。炉盖的山势镂空, 山峦间神兽出没, 虎豹奔走, 小猴蹲踞在峰峦间或骑在兽身上, 猎人肩扛弓弩巡猎或正追逐逃窜的野猪, 二三小树点缀其间, 刻画出秀丽的自然山景和生动的狩猎场面。细部又加错金勾勒渲染, 使塑造的景色更加生机盎然。此炉汇合仙山、大海、神龙、异兽等多种元素, 不仅反映出汉代人求仙和长生的信仰, 也体现了大汉王朝"包举宇内, 囊括四海"的胸怀与气度。

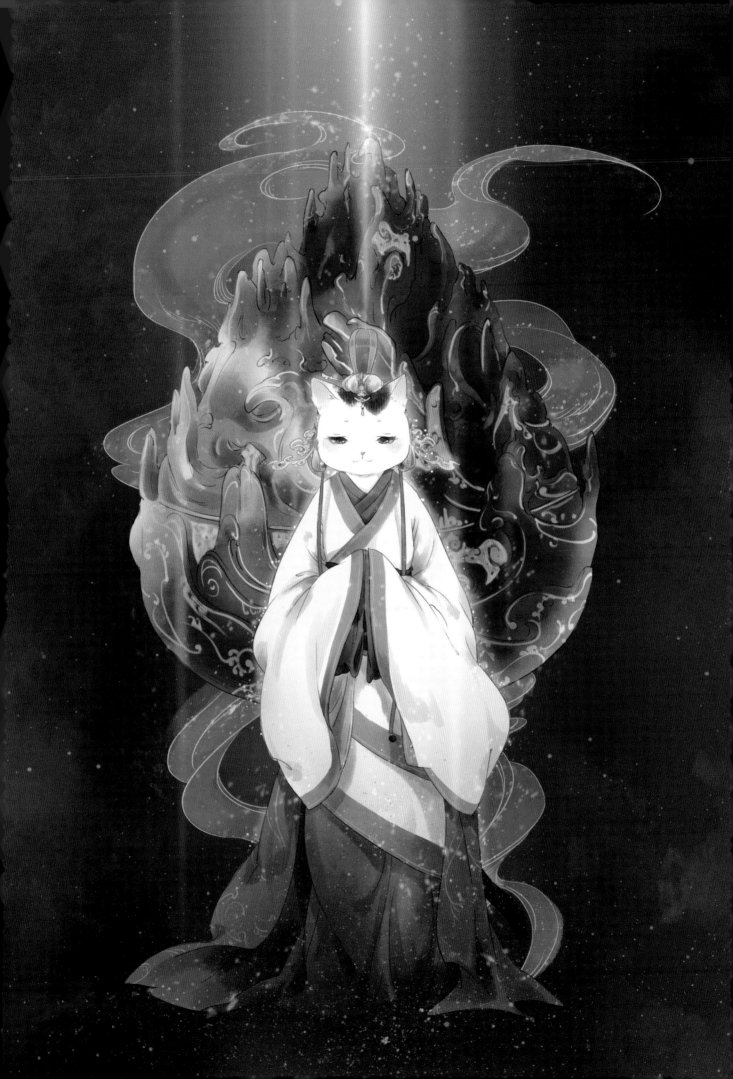

妇好鸮尊

年代：商代晚期

尺寸：通高46.3厘米，口长16.4厘米

妇好，商王朝晚期一代雄主武丁之妻，也是历史上有文字记载的文武双全的女将军，一生颇具传奇色彩。时至今日，这个三千多年前的"女强人"，仍向我们传递着女性的力量。妇好鸮尊是迄今发现的最早的鸮形酒器，现藏于河南博物院。

"鸮"，又称"鸱"，俗称"猫头鹰"。在商代，鸮是颇受人喜爱和崇拜的神鸟，有人视其为克敌制胜的象征，也有人视其为地位和权力的象征。鸮尊器身上的铭文"妇好"，很大程度上说明在当时人们的心目中，能征善战、为商王朝立下赫赫战功的妇好就是可以守护殷商人的"鸮"。

妇好鸮尊造型生动传神，整体作站立鸮形，两足与下垂尾部构成三个稳定支撑点，构思奇巧，栩栩如生，纷繁复杂的纹饰使其显得凝重威严，反映出这一时期的青铜艺术审美具有极高的艺术欣赏价值。

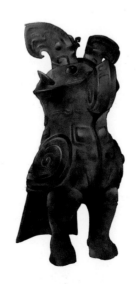

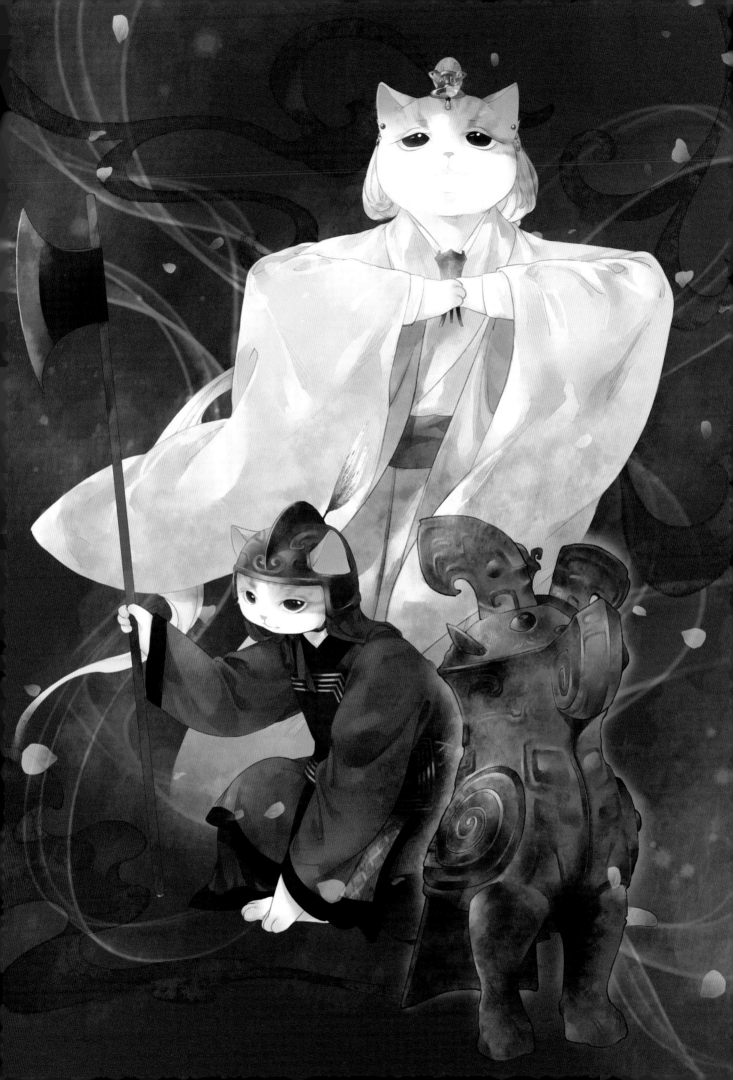

贾湖骨笛

年代：新石器时代

尺寸：长23.6厘米

　　一群仙鹤振翅起舞，它们的羽翼拍动空气，带起沙沙的风声，它们的骨骼被人拾起，留住了穿响千年的清脆笛音。

　　距今7800年—9000年的河南贾湖遗址，是华夏族先民聚居的史前聚落遗址，1984年到2001年，这里先后出土了30多支用丹顶鹤尺骨（翅骨）制成的骨笛。

　　笛子是迄今为止发现的最古老的汉族吹奏乐器。古人制笛常用竹，但偶尔也采用其他材料如铜、铁、银、瓷、玉等，骨笛亦是其中之一。因为贾湖骨笛所用为鹤骨，所以也被称为鹤骨笛。明李时珍在《本草纲目·禽一·鹤》中说："鹤骨为笛，甚清越。"贾湖骨笛是我国目前出土的年代最早的乐器实物，被称为"中华第一笛"。河南博物院收藏的这支贾湖骨笛，器形完整，且因石化而晶莹亮洁，几可与美玉争辉。在目前发现的30多支贾湖骨笛中，这一遗世精品可谓难求，而它的横空出世，无疑为研究中国音乐与乐器发展史提供了弥足珍贵的实物资料。

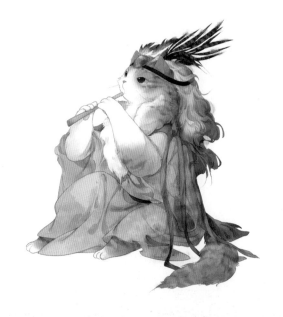

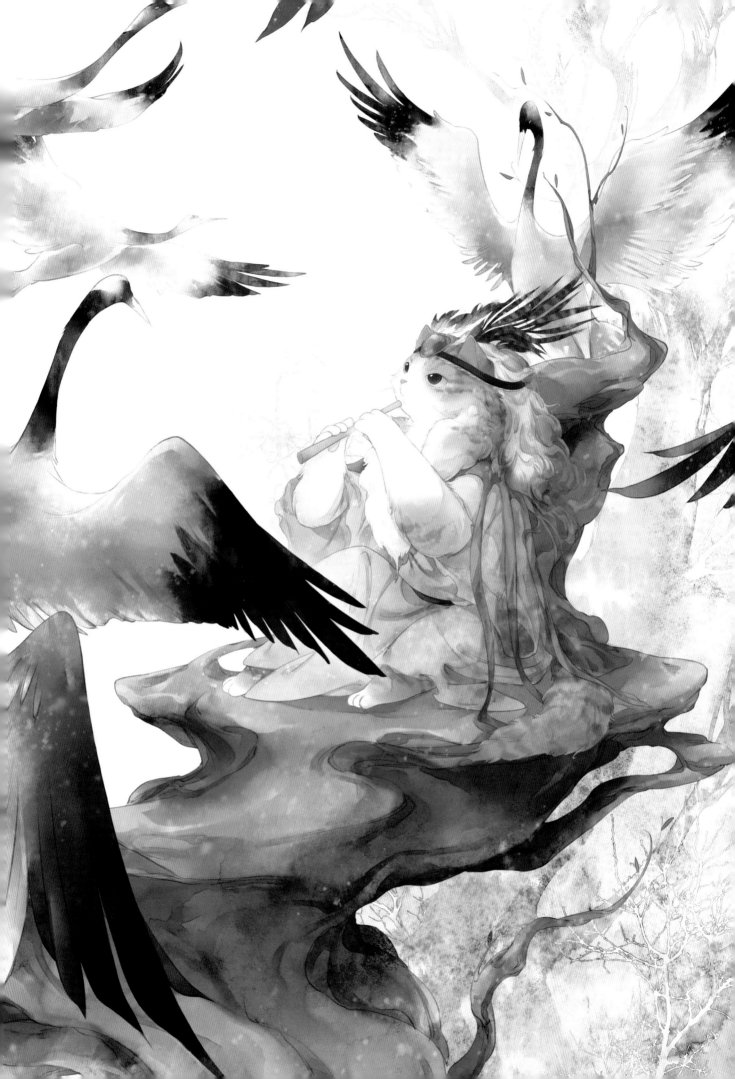

甲骨片

年代：商

　　三千多年前，一场满载而归的渔猎点燃了原始居民的激情，他们载歌载舞，祝祷丰收，他们烹鱼宰牛，享受美味。酒足饭饱后，一位长者拾起一片残骨，用尖尖的石块摩挲着。一横一竖，刻下中原大地的物阜民丰、欣欣向荣；沟壑纵深，记录汉字的源远流长、底蕴丰厚。

　　殷墟甲骨文是现今中国最早的具有完备体系的文字，一般刻写于龟甲、兽骨（主要是牛肩胛骨）上，内容是殷人的占卜记录或记事。据统计，迄今殷墟已出土刻辞甲骨约 15 万片，记有 5000 余单字，卜辞 10 余万条，内容涉及政治、经济、文化、天文等方面。这些珍贵的甲骨片也成为语言文字学、农学、历史学、民族学、天文学、医学、历史地理学、考古学等多个学科的重要原始资料。

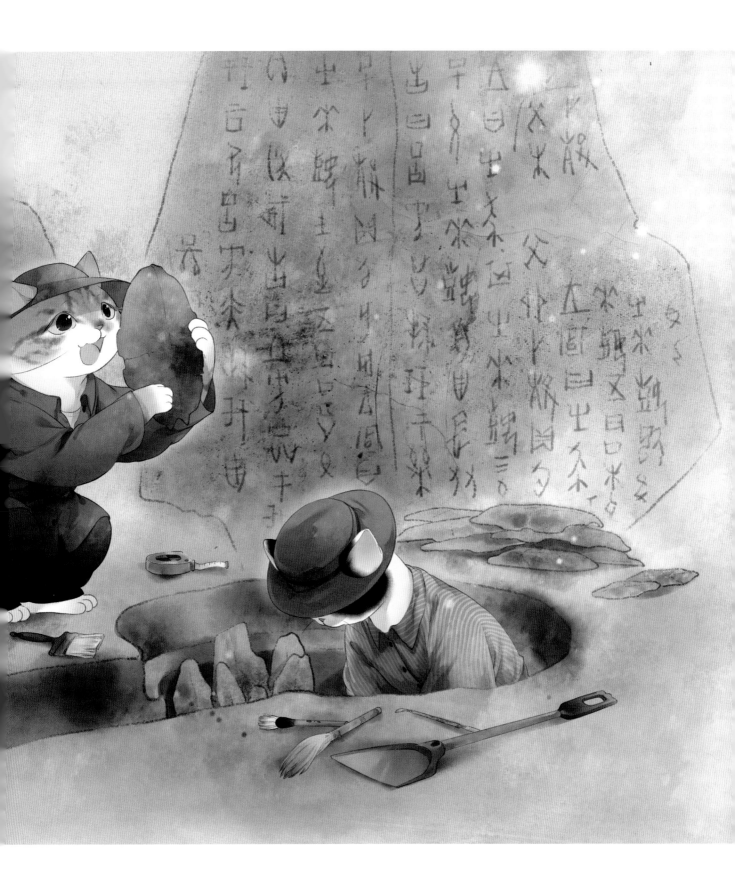

陶三通

年代：商

尺寸：每节长 42 厘米，管外径 21.3 厘米

陶三通，1972年出土于安阳殷墟白家坟，现藏于安阳市殷墟博物馆。出土时三通水管呈"T"形，南北向的一条水管保存17节，全长7.9米；东西向的一条水管保存11节，全长4.62米。两者交接处由一个三通水管连接，表明当时地下排水管铺设已形成网络分支。

看似不起眼的陶三通，无论是外形还是功能，都和我们现今所使用的三通水管几乎一模一样。它是支撑整个给排水系统的核心，是在水的输送过程中，保持支管和干管之间联系的非常重要的一环。

三千多年前，劳动人民构建起殷都庞大的水网，承托着中原大地百姓的安居乐业，传送着劳动人民的朴素智慧，陶三通与地下水网像地图一样刻在了人类发展的进程中，将古老城市的文明向后人娓娓道来。

牛尊

年代: 商

尺寸: 通长40厘米, 带盖高22.5厘米, 腰围52.5厘米

　　朝耕于田, 入夜而归, 它以健壮的四蹄, 疏通土地的经络; 它用宽阔的脊背, 托起牧童的童年。勤劳、质朴、谦逊的性格, 也让它成为祭祀中的牺牲之首。

　　牛尊整体呈体态健壮的牛形, 牛头前伸, 嘴微张, 两耳外展, 头顶有一对向后弯曲的菱状大角, 面部铸有"亚长"二字。牛的背部微微下凹, 牛背上有一长方形盖, 盖中部有一半环形小纽, 盖与器身有子母口相扣合, 结合非常巧妙。牛腹丰肥, 腹下有四条壮实粗短的腿。足后部有突起的小趾, 牛臀部呈弧线状外鼓, 臀后部有一下垂的短尾。此尊整体作牛形, 是殷墟发现的唯一一件牛形青铜尊, 现藏于安阳市殷墟博物馆。

　　栩栩如生的造型体现出工匠对水牛特征把握的精准性, 更为重要的是, 通体遍饰神性动物纹样的牛尊, 不仅仅是一件祭礼的酒器, 更是殷商时期人神沟通的媒介, 担负着沟通天地的神圣职责。

商周十供

年代：商周

孔子创立儒家学派，主张"仁"，并提出"克己复礼"，身体力行地将仁与礼的观点传播到每个好学之人心中。他的思想被后世不断继承、传播，成为镌刻在中华儿女血脉中的纹理。

乾隆三十六年（1771）二月，乾隆皇帝驾临曲阜，举行盛大的祭孔典礼。在此次祭典中，他看到孔庙中所陈祭祀礼器多为汉代所造，于是特令将内府所藏商周时期的青铜器十件颁赐给曲阜孔庙，作为祭祀孔子之用。

"十供"现藏于孔子博物馆，原名分别为：木鼎、亚尊、牺尊、伯彝、册卣（yǒu）、蟠夔（kuí）敦、宝簠（fǔ）、夒凤豆、饕餮甗（yǎn）、四足鬲（gé）。其中木鼎、亚尊、册卣为商代遗物，剩下的为周代所造。集两代礼器恭祭孔子，凸显了帝王对孔子的尊崇备至。

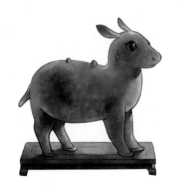

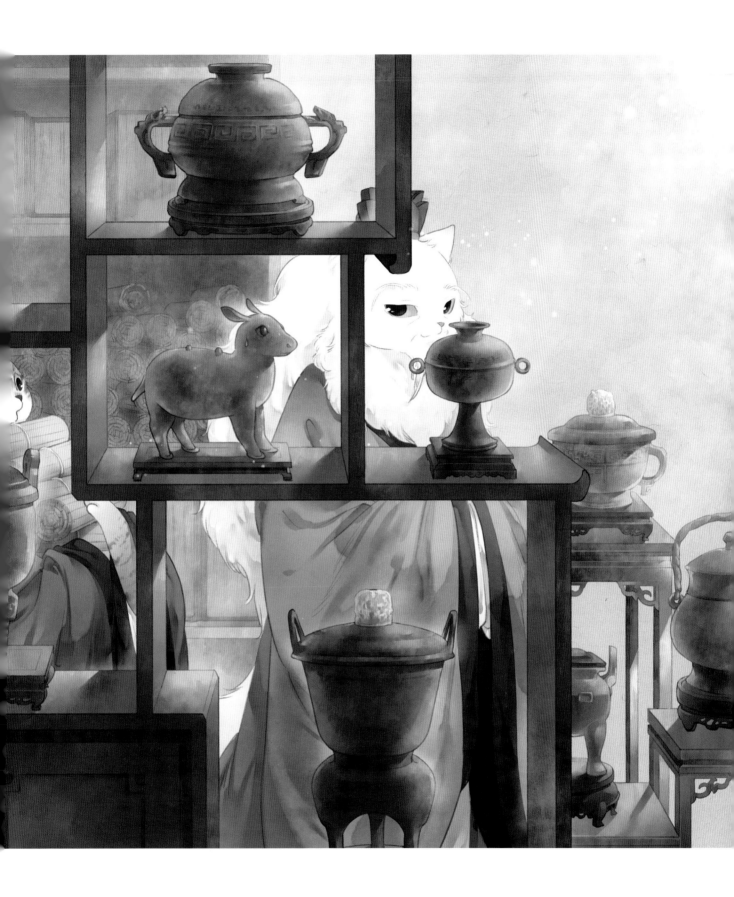

三圣图轴

年代：明

尺寸：画心纵142厘米，横76厘米

 三圣是指至圣孔子，复圣颜回，宗圣曾参。该图为绢本水墨，孔子居中，头戴礼冠，身穿玄衣，颜回、曾参侍立两侧，二人均头束巾帻，着交领大袖长衣。最为奇绝的是，画家将《论语》用细密小楷抄录于三圣外衣之上，寓教于画，书画呼应，把孔子"立言不朽，垂教无疆"的弘道精神以及"仁义礼智信"的儒家思想完美地呈现在了画中。三圣图轴现藏于孔子博物馆。

 孔子大力推行私学，打破了精英贵族垄断教育的格局，让寒门学子也能出人头地。他因材施教，对弟子们既严厉又亲切，教出曾参"吾日三省吾身"的谦逊勤勉，颜回"一箪食，一瓢饮，在陋巷。人不堪其忧，回也不改其乐"的淡然洒脱，培养了大批德才兼备的大家学者，被后世称为大成至圣先师。

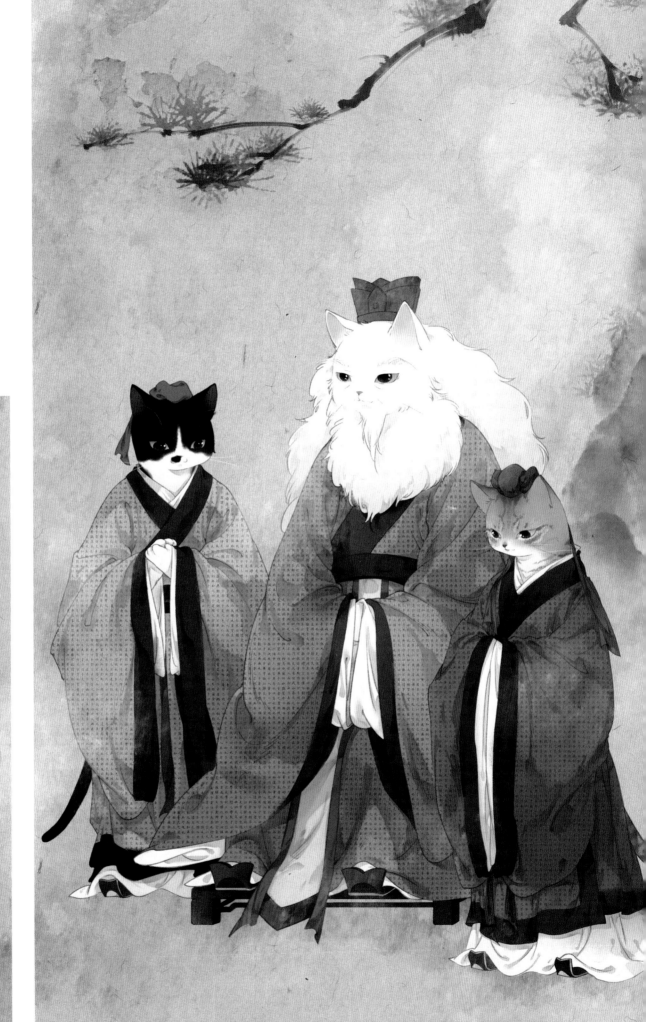

石台孝经碑

年代：唐

尺寸：碑身每块高590厘米，宽120厘米

　　天地之性，人为贵；人之行，莫大于孝。孝，是德行之首，是刻在中华民族骨子里的宝贵品质。

　　石台孝经碑于唐玄宗李隆基天宝四载（745）镌刻而成。碑首雕刻着瑞兽神龙，上下刻涌云似神龙蜿蜒飞舞在万里云海之中。碑身由四块长方形巨石组合而成。碑座由线刻双狮和蔓草纹饰的三层石台垒起，显得庄重魁伟、富丽堂皇。碑额是唐肃宗李亨的篆书"大唐开元天宝圣文神武皇帝注孝经台"16字。碑文由唐玄宗李隆基亲自作序、注释，以八分隶书书写《孝经》，故被命名为石台孝经碑。现藏于西安碑林博物馆。

　　《孝经》是儒家经典十三经之一，记述了孔子与其徒曾参的问答之辞，主要讲"孝""悌"二字。唐玄宗写序的目的表明了自己以"孝道"治天下的决心。

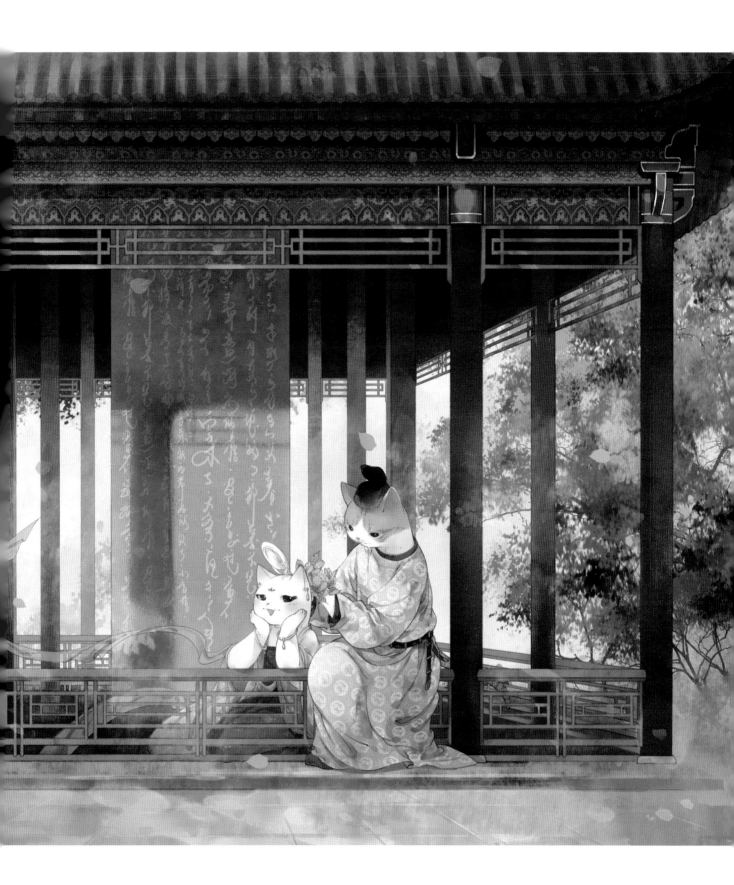

颜氏家庙碑

年代：唐建中元年（780）

尺寸：碑高338厘米

　　颜氏家庙碑，唐德宗建中元年（780）刻石，碑额为李阳冰篆书"颜氏家庙之碑"6字，颜真卿撰文并书。颜氏家庙碑正反两面各24行，满行47字。两侧各6行，满行52字。此碑是颜真卿为父颜惟贞所立，碑文记述了颜氏家族及其仕宦经历、后裔仕途、治学经世的情况。这是颜真卿现存最晚作品，笔法外拓，苍劲古拙。清代王澍评价："此《家庙碑》乃公用力深至之作。年高笔老，风力遒厚。又为家庙立碑，挟泰山岩岩气象，加以俎豆肃穆之意，故其为书，庄严端悫，如商周彝鼎，不可逼视。"颜真卿此时已年高笔老、笔力遒厚，书法达到了炉火纯青的境界。颜氏家庙碑现藏于西安碑林博物馆。

　　颜子后人，家训诫之，百年家风传承不变。唐代由盛到衰，颜氏一门文治武功，报效家国，义不容辞！遒厚雄浑，是少年数十载挥汗如雨的见证；笔力苍劲，是古稀老人追思父亲的情谊。千百年后，正气凛然的君子已然消逝，但端厚的字迹和笔挺的石碑依然无声地向世人诉说着颜氏风骨。

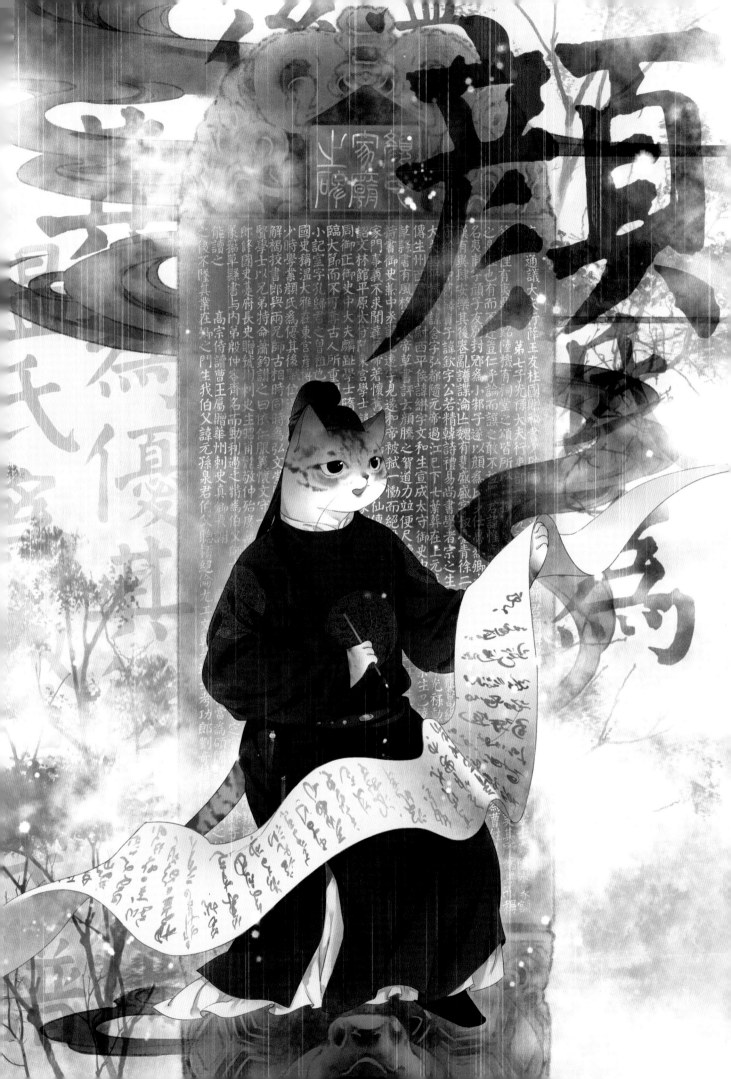

昭陵六骏

年代：唐贞观十年（636）
尺寸：每块高 2.5 米，宽 3 米

为推翻前朝暴政，良骏驰骋疆场，出生入死；为盛世开太平，忠将英勇上前，舍身救主。

唐贞观十年（636），唐太宗李世民为纪念开国战争中曾骑过的六匹战马，令画家阎立本画出六骏图形，再由雕刻工艺家阎立德依形复制，刻于石上，由当时的大书法家欧阳询将唐太宗亲自撰的赞美诗书在原石上角，刻成后放置在昭陵北麓的祭坛之内。六骏依次为"特勒骠""青骓""什伐赤""飒露紫""拳毛䯄（guā）""白蹄乌"。其中，"飒露紫""拳毛䯄"二骏于1914年流失国外，现藏于美国宾夕法尼亚大学博物馆，其他四骏现藏于西安碑林博物馆。

昭陵六骏采用高浮雕的形式将骏马生动地再现在石板上。其中三匹为立状，三匹为奔驰状，姿态英俊，神韵飒爽，造型生动。面向浮雕，我们仿佛还能听到悠悠马嘶，仿佛四骏隔海相望在呐喊，盼君归……

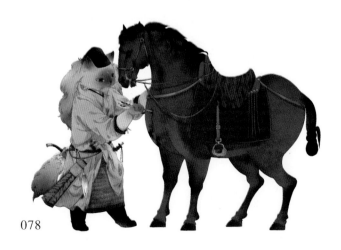

秦陵铜车马

年代：秦

当黄帝将木棍插入圆圆的轮子之中，马车应运而生。从搬运货物、代步出行到沙场征战，马车的用途越来越广，也成为国力、战力的象征。

秦陵铜车马现藏于秦始皇帝陵博物院，是我国迄今为止发现的形体最大、结构最复杂、驾具最完整、制作最精美的陪葬车马，有"青铜之冠"的美誉。秦代艺术家用精湛的工艺水平赋予了冰冷的青铜无限的生命力。秦陵铜车马比例精确，造型生动，形态各异，展示了古代车马的系驾关系和古人巧夺天工的工艺技巧，是秦始皇统一中国后，科学技术更加熟练进步的集中表现，也为我们认识和研究秦代的冶金、铸造、机械加工技术和管理化水平，提供了不可多得的实物证据。

匠心独运的机栝设计，精益求精的细节制作，彰显着秦人坚定、踏实、严谨的品质，再现了始皇帝乘舆出行的盛况。

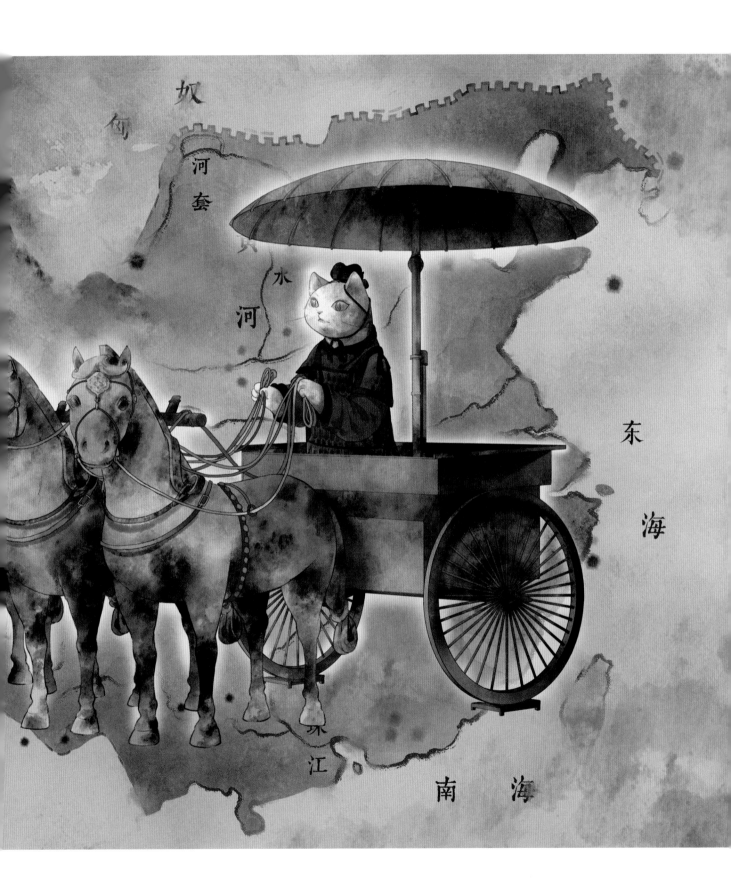

奴

何

河套

河

水

东

海

珠

江

南

海

跪射俑

年代：秦

　　"岂曰无衣，与子同袍。王于兴师，修我戈矛。与子同仇！"诗经中唱响的秦歌，壮烈而动听。秦王一呼，将士百应。袍泽战友之间休戚与共、奋勇向前，展现出秦人豪迈又细腻的英雄气概，他们以血肉之躯筑就大一统帝国的基业。

　　跪射俑并非只有一件，在秦陵兵马俑二号坑东北的军阵中，四周有数十个立射俑，阵心由百余跪射俑组成，真实展现了秦军作战的情景。形体比例同于真人大小，身穿战袍，外披铠甲，头顶左侧绾一发髻，左腿屈蹲，右膝着地，双手置于身体右侧作握弓弩待发状。整体造型高度写实，衣纹伴随人物体态的变化曲转，烘托人物动态，铠甲甲片也刻画得惟妙惟肖。

　　战士已逝，化为黄土，但他们的面容与精神，却在这一尊尊气宇轩昂的兵马俑中继续守护着延续两千二百年之久的家国情怀。

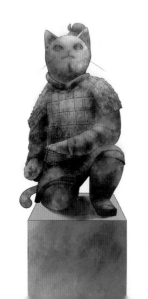

百戏俑

年代：秦

　　勤学苦练，极力寻得平衡之道；十年一剑，方能练就炉火纯青。他们或演或唱，或杂技，或角力。他们不是秦宫夜宴中的主人公，却是茶余饭后不可或缺的调味剂。

　　1999年3月，秦始皇帝陵一座陪葬坑出土了一件青铜鼎和11件陶俑。这批陶俑的姿态、风格、服饰均与传统兵马俑截然不同。它们上体裸露，下着彩色短裙，与真人一般大小，姿态各异，是秦陵考古发现中首次见到的造型。结合多种文献的记述以及这些陶俑的姿态，推测这些陶俑可能是为宫廷提供百戏表演的百戏俑。"百戏"是古代散乐杂技的总称，表演内容极为丰富，从这批陶俑的姿态来看，表演的有扛鼎、寻橦、旋盘等技艺项目，向后人揭示了秦代陶俑新的类制和秦代丰富多彩的杂技艺术及宫廷娱乐文化。

格萨尔画传唐卡

年代：清

　　从苍茫巍峨的昆仑山下，到迤逦万里的喜马拉雅山周边地区，流传着一首名叫《格萨尔》的不朽诗篇。传说中的格萨尔王，是藏族人民心中的旷世英雄。他南征北战，一生戎马，众多部落终归于一统；他惩恶扬善，除暴安良，守卫藏族人民的幸福安康；他弘扬佛法，传播文化，护佑着雪域高原，民族英雄的故事代代传唱。

　　清格萨尔画传唐卡组画共十一幅，为布本设色，每幅画面以人物为中心，四周配有相关故事情节，以天上、人间、地狱、降魔、战争、悲欢离合的场面，形象生动地再现了《格萨尔王传》中的精彩场面。这套唐卡具有浓郁的藏族色彩，与一般宗教神佛绘画不同，以强烈的民族性和故事性受到了广大藏族人民的喜爱。格萨尔画传唐卡是目前国内保存格萨尔王绘画最为完整的一套，也是研究藏族历史、军事、民俗等弥足珍贵的实物资料。现藏于四川博物院。

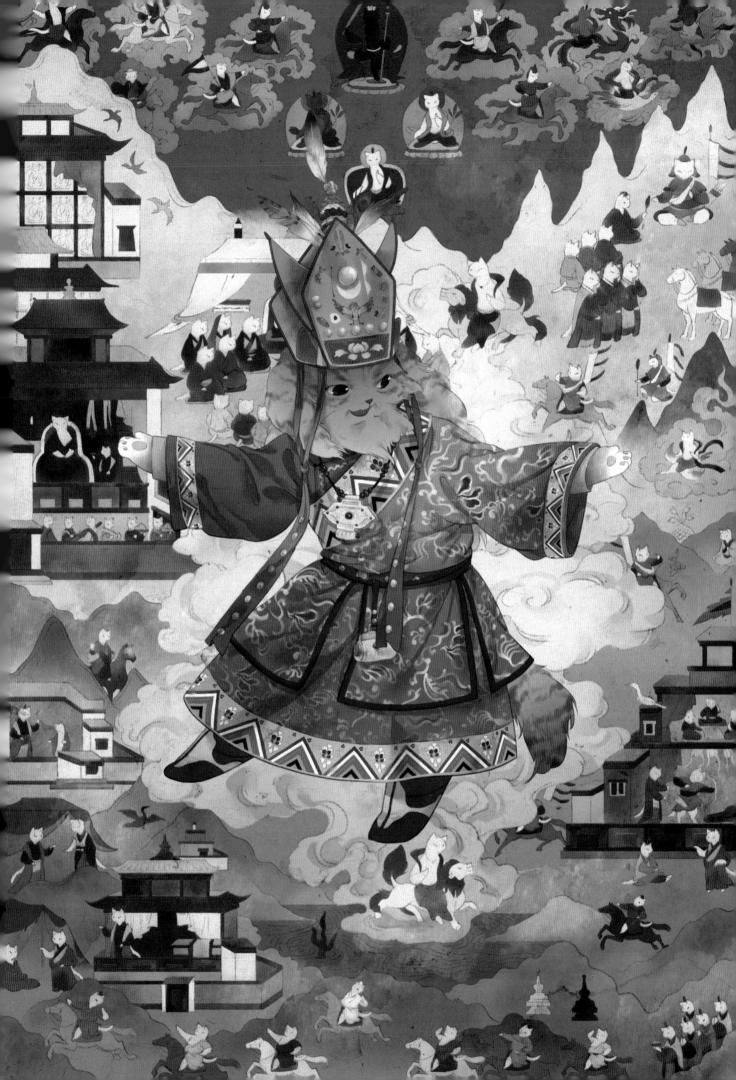

敦煌遗书

年代：4 至 11 世纪

　　纸是一种神奇的发明。它以木为材，却能保存千年；它轻若鸿毛，却承载着历史之青山、文明之长河。它被黄沙掩埋，它受泥土污脏，却仍保留住一撇一捺的形态，焕发出文明的勃勃生机。

　　敦煌遗书并非指死者临死前留下的书信，而是指1900年在甘肃敦煌莫高窟发现的4至11世纪的一批经卷和文书。敦煌遗书的文字以汉文为主，但也保存了不少古代胡人使用的胡语文献，包括吐蕃文、回鹘文、于阗文、粟特文和梵文等多种文字写本，对研究这些地区的历史、文化，以及古代的民族关系和中外交往具有重要价值。不论从数量、时间跨度还是从文化内涵来看，敦煌遗书的发现都可以说是20世纪我国重要的文化发现，即使在世界范围内，也是独一无二的文化宝藏。

莫高窟第 220 窟

年代：唐

　　典雅尊贵的佛陀，慈悲亲切的菩萨，灵动飘逸的飞天……敦煌，丝绸之路上的沙漠绿洲，佛教美术的圣地，凡世中的极乐净土，蕴藏着中国美术史最重要的艺术宝藏。

　　第 220 窟位于莫高窟南区中部，创建于初唐（中唐、晚唐，五代，宋，清重修）。宋或西夏时，此窟壁画全被覆盖，绘以满壁千佛。1944 年，敦煌艺术研究所剥去四壁上层壁画，初唐艺术杰作重现于世。1975 年，敦煌文物研究所对此窟重层甬道进行了整体搬迁，底层壁画完好如初。此窟壁画每幅皆为上乘之作：西壁开一龛，内塑一佛二弟子二菩萨（清重修）；南壁为通壁大画南为无量寿经变；北壁画药师经变；东壁门上画说法图一铺，男女供养人各一身；门两侧画维摩诘经变。其恢宏的场面，瑰丽的色彩，栩栩如生的人物形象，反映出大唐开国的博大胸怀和繁华富丽的景象，揭开了盛世唐风的帷幕。

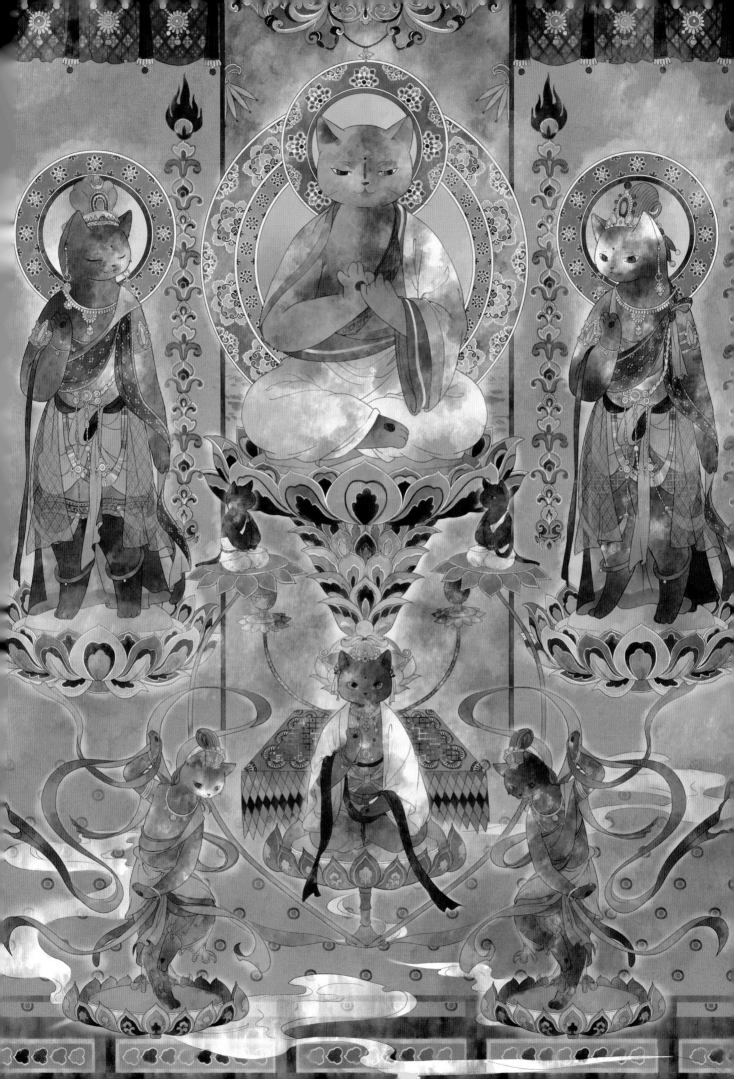

鹿王本生图

年代：北魏

　　《佛说九色鹿经》讲述了释迦牟尼佛前世九色鹿王救起了一个落水将死之人，反被此人出卖的故事。佛教中的本生故事都是以无止境地、不择对象地舍己救人，绝对地慷慨牺牲自己为主题，口口相传、代代更迭。九色鹿的故事，活灵活现地演绎在敦煌石窟第257窟，也就是今天所见的《鹿王本生图》中。作品采用横卷连环画的形式，故事由画面两端向中间推进，将国王与鹿对话这段故事高潮放在中段，创造了新颖的构图形式。壁画已被黄沙和烈风磨得斑驳，但蕴藏在故事中的舍己救人、一心向善的精神，安抚了一个又一个遭受苦难的心灵。

　　这些在赭红底壁上绘成的故事画，都以人物、动物为主，山水、房宇、车马、器物仅为衬景，这正是汉晋传统画风在佛教壁画上的延续。这种连环故事画是莫高窟开窟以来的全新构图形式，是敦煌壁画故事中的经典之作，对此后莫高窟佛教艺术的发展具有深远的影响。

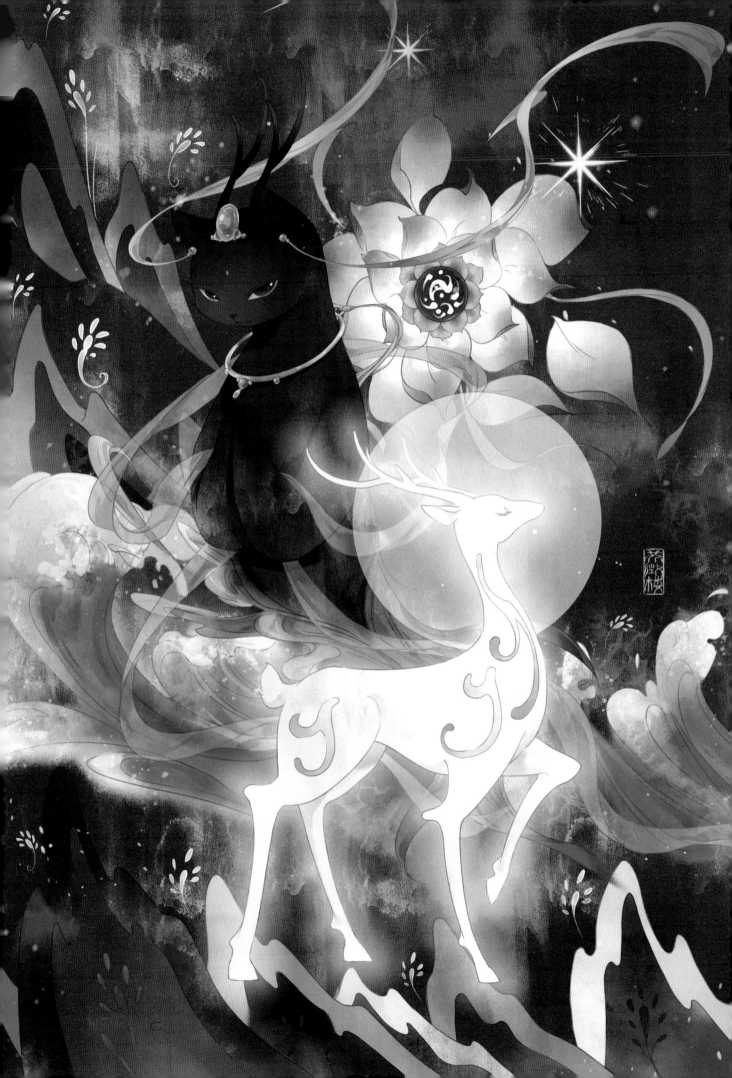

铜奔马

年代：汉

尺寸：通高34.5厘米，长45厘米，宽13.1厘米

四蹄疾驰如电，日行千里不在话下；鬃毛飘飞如风，六畜之首地位超然。

铜奔马，又名"马踏飞燕""马超龙雀"等，为东汉青铜器，现藏于甘肃省博物馆。它造型矫健精美，作昂首嘶鸣，疾足奔驰状。塑造者摄取了奔马三足腾空、一足超掠飞鸟的瞬间。让飞鸟回首，更增强奔马急速向前的动势。其全身的着力点集中于超越飞鸟的那一足上，展现出当时卓越的工艺技术水平。

汉代通西域，设河西四郡，马被广泛地用于交通、农业、商业、军事等。汉代人视马为财富象征，史料记载，汉武帝曾派人到西域求乌孙马，更作《天马歌》，马在各种场合被神化和奉颂。在汉代社会尚马习俗的影响下被铸造而成的铜奔马，也从侧面反映了汉王朝的强大富足，以及汉代人勇武豪迈的气概。

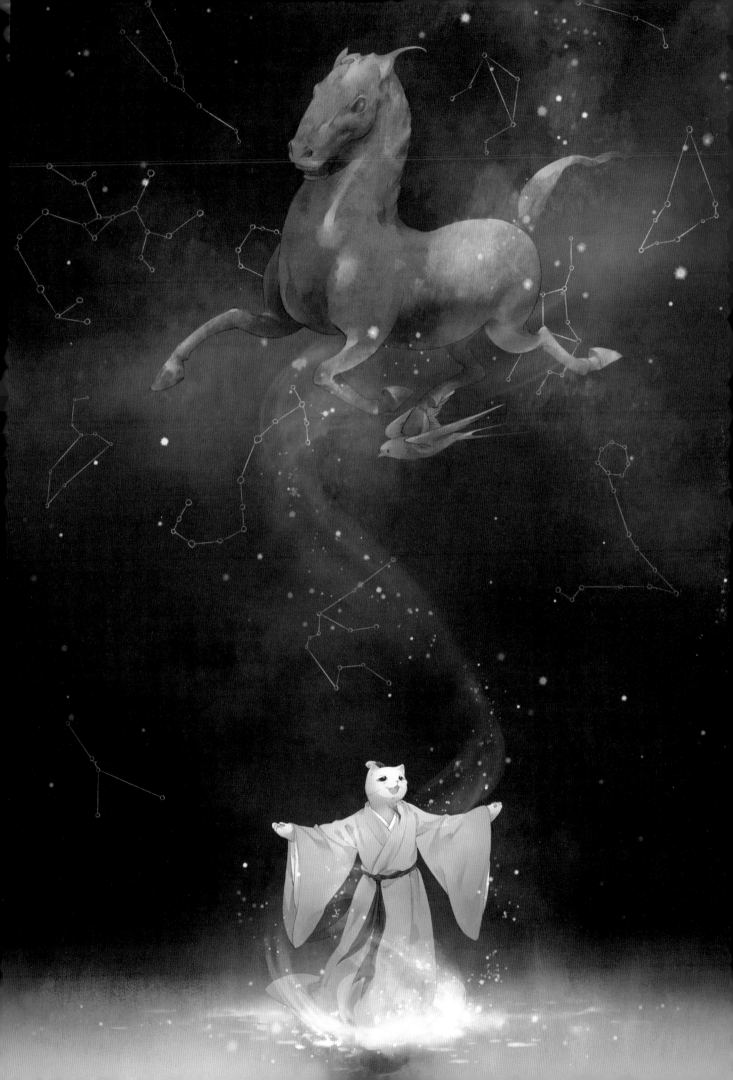

人头形器口彩陶瓶

年代：马家窑文化前期

尺寸：瓶高31.8厘米，口径4.5厘米，底径6.8厘米

 人头形器口彩陶瓶，1973年在甘肃秦安大地湾出土，距今已有5500多年历史，现藏于甘肃省博物馆。大地湾遗址出土的上千件陶器中，人头形器口彩陶瓶是唯一一件塑有人像的彩陶瓶。齐刘海，尖下巴，仰韶文化时期的大地湾美人造型，五官端正，双耳还留有挂饰物的小孔，宛如穿着花衣的少女。头开口，大肚腩，平底座，既能增大容量、便于安放，又将多子多福的寓意寄托其中。

 甘肃彩陶有着源远流长的发展历史。这里纯净细腻的土壤，为制作陶器提供了优良的陶土。人头形器口彩陶瓶为细泥红陶质地，瓶身上绘有黑彩纹饰。造型以抽象的线条与人头像相结合，颇具特色。这一类带有人头形的彩陶瓶，展现了古人对已故之人亡灵庇佑的祈祷，带有浓厚的原始宗教祭祀色彩，是人们对于生命长久不息的向往，或许这就是东方国度里古人超越生死的浪漫吧。

 长河漫漫，星光熠熠，寄托着古人对祖先的怀念和对灵魂永生的彩陶瓶，静静地诉说着5500多年神秘的仰韶文明。

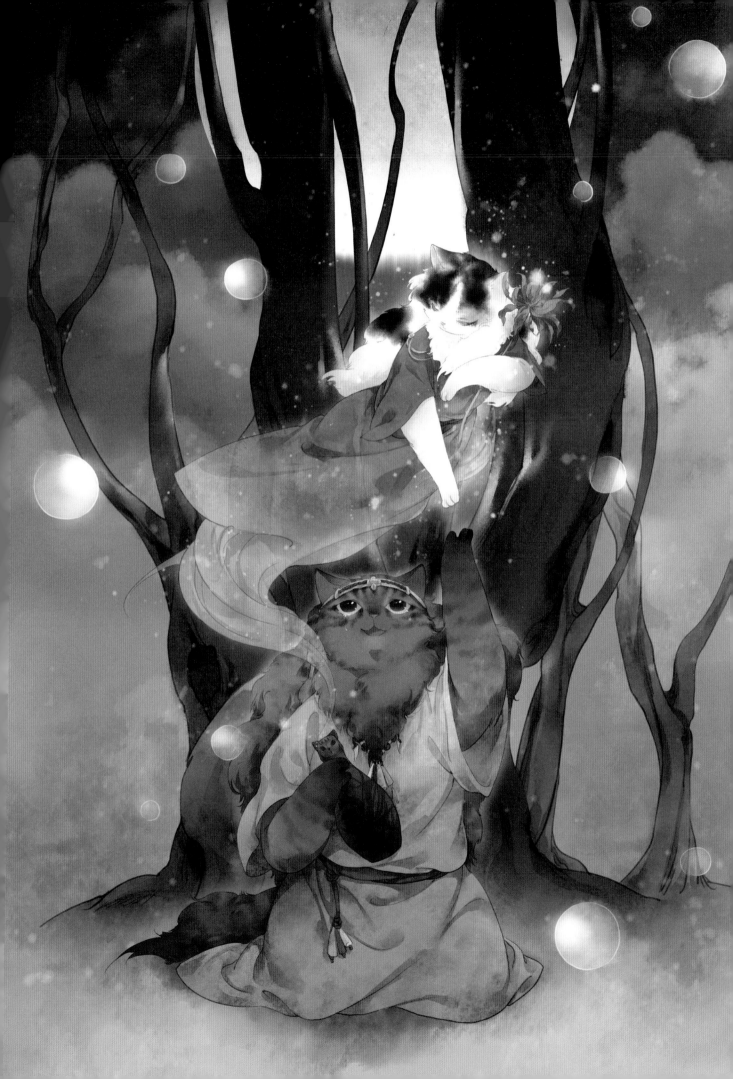

《四部医典》藏医药唐卡

年代：8世纪末

　　唐卡是藏语的译音，大意为卷轴画，是以西藏历史和佛学经典等内容为基本绘画题材而作的、独具藏族特色的美术画。藏医学经典著作《四部医典》成书于8世纪末，由宇妥·云丹贡布总结传统藏医学内容和毕生经验编著而成。此后许多年，一代代的藏医学家对其进行阐释和注疏，将医典中的内容用绘画的形式表达出来，这就成了今天我们看到的《四部医典》唐卡。它是藏医学传承中最生动形象的医学教具，在藏区各地广为流传。

　　在艾叶熏烧的烟气中，在汤剂熬煮的水雾里，升腾着的是医家的智慧，体味到的是医者的仁心。代代医家寒窗苦读、以身试药，练就精湛的医术，留下传承千年的医方，换来生命的延续、民族的发展和文化的传承。悬壶济世，救死扶伤，至精至诚，方得人民安泰，山河无恙。

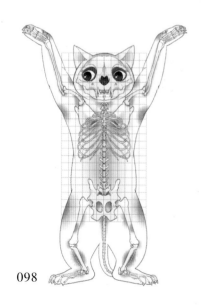

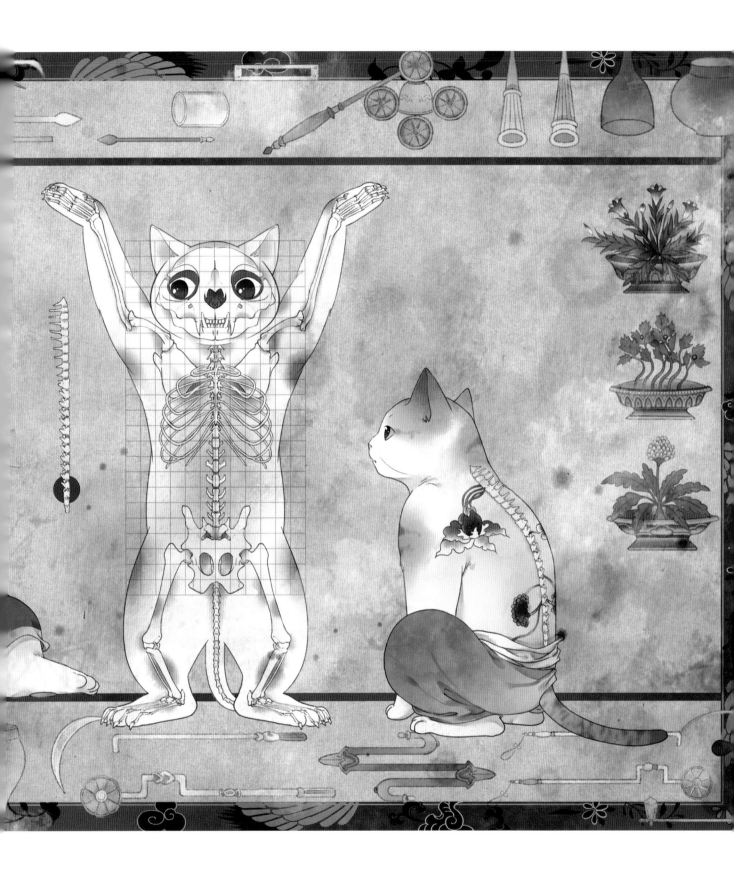

绢衣彩绘木俑

年代：唐

　　精工织就锦上花，细捻方得轻薄纱，缂丝腰带绫为袖，花罗帔子臂弯挂。没有盛唐饱满圆润的身材，没有穿戴雍容华丽的金银首饰，她们展现的是历经千年岁月不褪色的大唐风华。

　　1973年，考古工作者在吐鲁番古墓群发现70余件隋唐时期的彩绘泥俑和木俑，其中206号墓葬出土的一组绢衣彩绘木俑十分罕见：纸捻成臂膀，面庞饱满圆润，傅粉施朱；身形秀美颀长，婀娜多姿，仿佛翩翩起舞一般。绫罗锦绢成衣，彩色长裙拂地，历经千年时光，仍旧鲜艳如新。

　　这组木俑制作工艺独特，头部和躯干分段刻制，用木条在颈下胶合，可组合动作形态。三尊木俑造型精巧，衣饰华丽，神态活泼，绢衣鲜艳，展现了唐代雕塑的艺术水平和审美风尚。现藏于新疆维吾尔自治区博物馆。

　　翩若惊鸿，婉若游龙。动静之间，已过千年。

阿斯塔纳伏羲女娲图

年代：唐

尺寸：纵220厘米，横116.5厘米

　　阿斯塔纳古墓地出土了多幅精美的伏羲女娲图，这些图通常是用木钉固定在墓葬的顶部。本书所选的这幅伏羲女娲图绢画，彩绘了人首蛇身男女二人，以手搭肩相依，蛇尾相交。两人头部上方绘日形，蛇尾相交之下绘月形，日月各有11颗大星环绕。人物四周有多处大小不一的圆点，或散布或以短线相连，勾画出星宿排列之状，极富艺术魅力和神秘色彩。这种图像一般出自夫妻合葬墓，表现了中国古代神话中的人类始祖形象以及未知的宗教含义。

　　在传说中，伏羲教导人类从事生产，而女娲则制定道德规矩，教导人们遵守伦理。画中伏羲持规画圆，女娲执矩绘方，方与圆是社会秩序的象征，是天圆地方的宇宙观念，是阴阳和谐的中庸之道。中原传统与西域文明，在丝绸之路的驼铃中，相互交流，相互传递，正如交缠在一起的蛇尾，螺旋上升，融合共通。

聂耳使用的小提琴

年代：1912—1949

　　根据聂耳日记的记载，这把小提琴是1931年2月聂耳刚到上海不久时得到的。此后这把小提琴始终伴随着聂耳，见证了这位人民音乐家短暂而辉煌的音乐人生。回顾聂耳23年的生命历程，小提琴成了他与国民党反动派战斗的武器，他创作了大量革命歌曲，如《开矿歌》《码头工人歌》《卖报歌》《大路歌》等，激励着当时在苦难中抗争和前进的中国人民。1935年，聂耳根据田汉的歌词创作出的《义勇军进行曲》，成为电影《风云儿女》的主题曲。后来，这首歌被选为中华人民共和国国歌，成为新中国的重要象征，真正做到为时代发声。

　　在那个苦难的年代，尽管只有一把小提琴，聂耳却从未放弃心中那团正义、进步、变革与勇敢的火焰。他奏出煤矿工人"我们在流血汗，人家在兜风凉"的社会现状；他倡议毕业生"我们今天是弦歌在一堂，明天要掀起民族自救的巨浪"；他相信"痛苦的生活向谁告？总有一天光明会来到"。

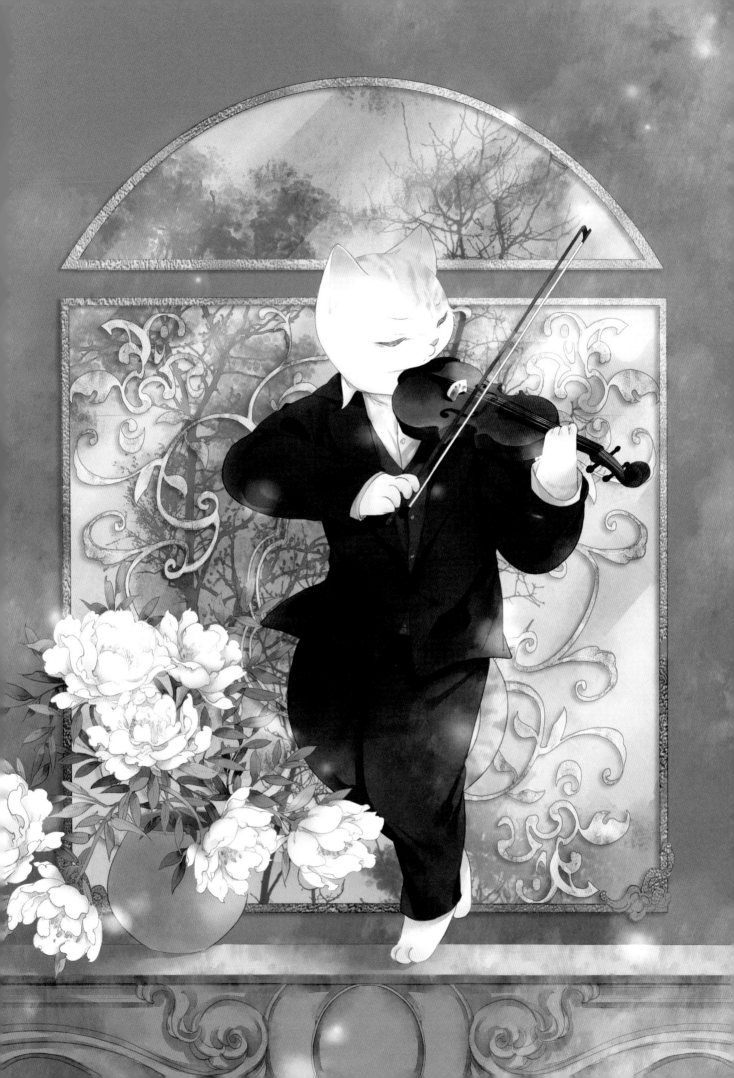

大理国银鎏金镶珠金翅鸟

年代：大理国时期（宋代）

尺寸：高18.5厘米

　　苍山脚，洱海畔，风和日丽。大理国，一个延续三百多年的滇西政权，漂浮在历史的长河中，被人拾起，被人凝视。它以儒学治国，又用佛法养心，孕育出当地人谦和朴拙的气质。它在云贵高原上，在茶马古道间，在史书注脚中，在武侠小说里，绽放着独一无二的智慧之花。

　　这是一件大理国时期的作品，1978年出土于大理崇圣寺主塔，现藏于云南省博物馆。金翅鸟梵名"迦楼罗"，被尊为大理的保护神。此金翅鸟鸟头饰羽冠，羽翅向内卷作欲飞状，两爪锋利有力，立于莲座之上；镂花火焰形背光插在尾、身之间，饰水晶珠五粒。制作时，先将头、翼、身、尾分别锤刻，再焊接为整体，体态雄健圆浑，充满勃勃生机，工艺细腻，造型精美绝伦。它反映了大理人的原始信仰，成为五代、宋时期云南地方文化的重要见证，也代表了大理国金银器工艺的高超水平。

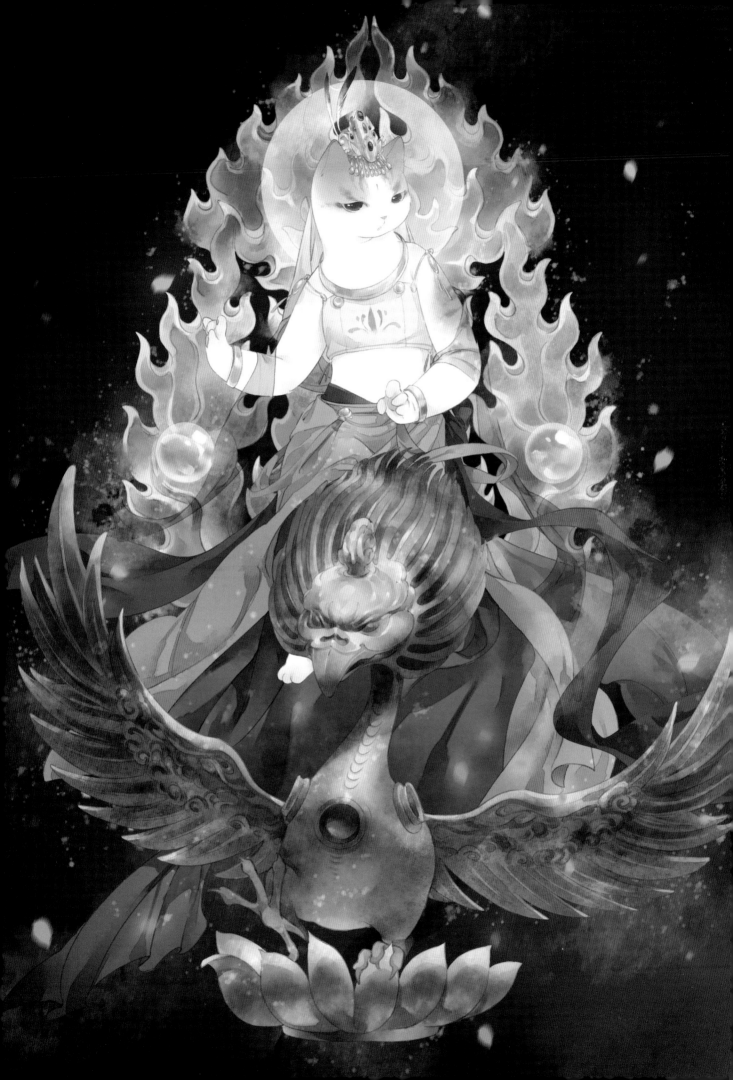

缂丝莲塘乳鸭图

年代: 南宋

尺寸: 纵 107.5 厘米，横 108.8 厘米

"一片春光谁画得，素手引纬巧天工"，说的就是活跃在南宋高宗时期（1127—1162）的一名女匠人——朱克柔，她以独门绝技征服世人，其作品《缂丝莲塘乳鸭图》成为泱泱中华的艺术瑰宝。

缂丝，是不能被机器替代的织造工艺，也因而有"一寸缂丝一寸金"之称。宋朝的缂丝技艺与院体绘画艺术相融合，产生新的技艺。《缂丝莲塘乳鸭图》整幅画以春夏生趣盎然的莲塘实景绘成缂丝底稿，图中绿头双鸭浮游于萍草间，尾有乳鸭相随，旁有白鹭一对。翠鸟、红蜻蜓和水龟点缀其间。坡岸青石，质感凝重。周围荷花、慈姑、白莲、百合、芙蓉、萱草和芦苇等花草环绕，色彩雅丽，线条精谨。所缂丝缕细密适宜，技法高超，堪称古往今来缂丝绘画之杰作。现藏于上海博物馆。

经纬交错，艺术天分跃然于丝线间；精益求精，勤学苦练烙印在心间，融汇于画里，朱克柔的才情与匠心，随一丝一缕缂织成画，历久弥新。

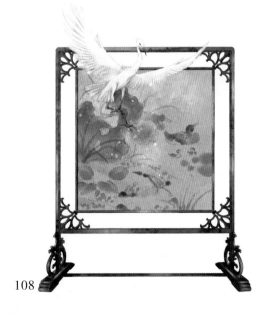

"见日之光"镜

年代：西汉

重量：50克

　　温庭筠有词云"照花前后镜，花面交相映"，铜镜历来是古人常用生活器物。这面制于西汉的"见日之光"青铜镜是一面透光镜，因在铜镜背面花纹外侧有铭文"见日之光，天下大明"，所以得名。透光镜的镜面不仅能照人，当阳光或平行光照射镜面时，反射后投影到壁上，壁上的光斑中就会奇迹般地显现出镜背面的图案、铭文，好像光线透过铜镜，把背面图案、文字映在壁上似的。现藏于上海博物馆。

　　铸造透光镜有两个关键：一是铸造过程中的冷却凝固的工艺，即铜镜在迅速冷却时，镜背的花纹在凝固收缩中，纹饰的凹凸会使镜面产生与镜背相应的轻微起伏；二是研磨抛光的工艺，镜面在研磨抛光中又产生新的弹性变形，进一步增添了镜面起伏。当两个条件都具备时，就会产生"透光"效应。虽然投射的原理已经被解开了，但是其制造工艺始终成谜。

　　极目不见故人，抬头却是朗朗星空。千年轮转，时间已给铜镜染上深深的锈迹，镜面早已斑驳不清，可点缀其上的精巧纹饰与精妙设计，却透过日光将古今相连，映射出西汉的工艺之最。

鹿形青铜镇

年代：汉

　　鹿自古就被称为神兽、仙兽，如《春秋命历序》曰："神驾六飞鹿，化三百岁。"又有《述异记》云："鹿千年化为苍，又五百年化为白，又五百年化为玄。"寓意祥瑞、长寿，寄托人们对功名利禄的追求。鹿由现实动物逐渐成为某种文化符号，慢慢涉足于古代政治领域成为权力隐喻，并被想象作仙气飘飘的神兽引领着人类灵魂通向永生。

　　出土于海昏侯墓的鹿形青铜镇为卧鹿状，其首上昂；角如树梢，整枝较大，伸向后方；两耳如叶，向侧伸展；背部中空，呈凹槽形；四肢弯曲。此鹿镇背部原镶嵌有贝壳，后可能因保存不佳而腐朽。现藏于南昌汉代海昏侯国遗址博物馆。

　　海昏侯墓是西汉海昏侯刘贺的墓葬。刘贺，西汉在位时间最短的皇帝，早年丧父，未尝承欢膝下；青年忽登帝位，一朝君临天下，却又在短短27天后跌落谷底，人生大起大落。或许这两只神鹿，也曾镇住泛黄的丝帛，在提笔之时带给他内心的祥和与安宁。

　　时光流转，朝代更迭，总有那么一些风物被塑造成不同载体凝固在了人们的记忆中，留给后人无尽的想象。

七十二状元扇

年代: 清

　　"七十二状元扇"源自书画大师、收藏家吴湖帆私人收藏的《清代七十二状元书笺册》，是清朝七十二位状元留存于片缣尺素上的笔墨巡礼，现藏于苏州博物馆。

　　状元扇，即历届科举考试状元所题字画的扇子。身为状元，大多是诗、文、书、画的高手，虽然他们在书写上都要练就出钦定的一式（馆阁体），但是由于乾嘉以来金石学大兴，状元中以扎实的书法功底写出个人风格、名垂中国书法史的也很多，其书画有较高的艺术价值。

　　金榜题名的背后，是先贤的重教兴学，是学子的勤学苦读，是家庭的鼎力支持，合力造就苏州状元之乡的美誉。一抹丹青，一笔墨韵，饱含着状元儿郎的笃志好学；集扇成册，代代相传，传承着状元之乡的人杰地灵。

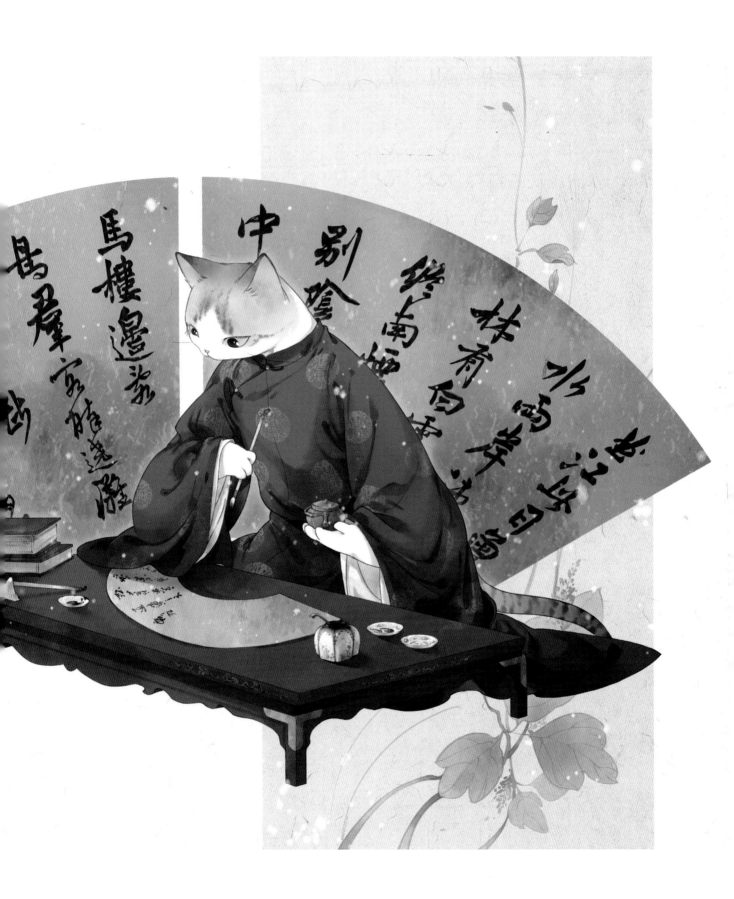

真珠舍利宝幢

年代：北宋大中祥符六年（1013）

尺寸：通高122.6厘米

 须弥宝山云雾缭绕，蟠龙瑞兽镇守其间，四大天王气宇轩昂，天女飞舞婀娜多姿。繁复精细的漆器工艺、鬼斧神工的雕刻技法、千锤万揲的金银打造、七宝荟萃的珠饰搭配……汇集了顶级的工艺、绝妙的设计于一身的作品，会闪耀出何种光辉？

 真珠舍利宝幢是北宋大中祥符六年（1013）制作的一件佛教艺术珍品，是存放舍利的容器，现藏于苏州博物馆。宝幢主体以楠木构成，分须弥座、佛宫、刹三个部分。其选材名贵，构思独特，造型优美，综合了当时木雕、描金、玉雕、穿珠以及金银细工等专业技术，共用珍珠四万余颗，凝聚了当时能工巧匠的智慧与心血，可见当时工艺美术的繁荣精美，体现了高度的审美水准及丰富的文化内涵，是一件珍贵的宗教艺术品。

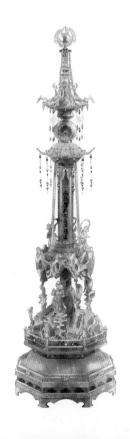

宋金项饰

年代：南宋

尺寸：全长172厘米

　　乌云密布，巨浪滔天，满载货物的商船迫于大自然的威力，不得不停下前行的步伐，伏于礁石沙砾之上，在暗涌与寒冷中默默等待。八百多年后，一支队伍循着口耳相传的"藏宝图"，托起了船只的翩翩身姿，沉睡的宝藏再次绽放夺目的光芒。

　　因无法找到商船原名，考古学家将这艘沉船命名为"南海一号"。它是目前发现的较为完整的一艘宋代沉船，文物种类和数量都非常多。作为"南海一号"沉船出水的第一件金器，宋金项饰承载着八百多年的历史，其造型素雅，工艺精良，虽沉入沧海数百年，仍光彩夺目。宋金项饰现藏于广东省博物馆。它由四股八条金线编织而成，截面呈方形。带钩长条形，中间隆起并饰有花纹，其中一端有四个小圆环，可以调整松紧。

　　宋金项饰是南海海上丝绸之路的重要证明，透过它，依稀可窥南宋时期海外贸易的繁荣盛景。

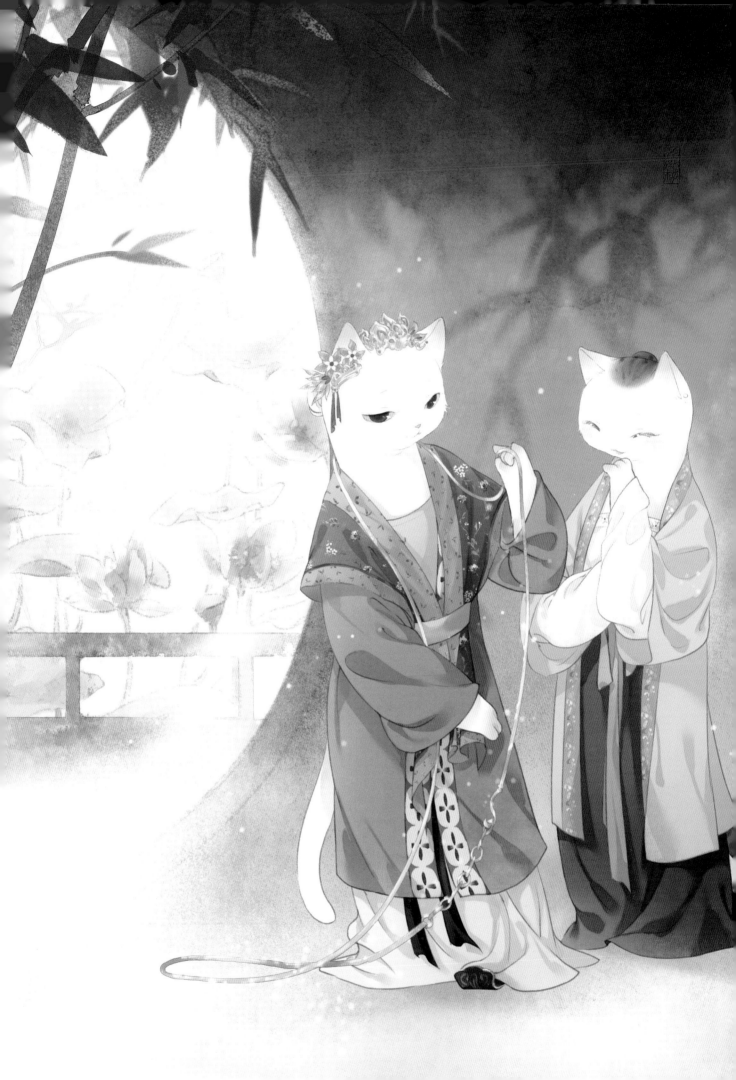

金漆木雕大神龛

年代: 近现代

　　宗族聚居，祠堂广布，是潮汕地区的常态；祭拜祖先，追本溯源，是旅居他乡的海外侨胞毕生追求的愿望。神龛，是供奉祖先的特殊祭器，承载着潮汕人的家国情怀。

　　金漆木雕大神龛的两扇门由十二部分装饰而成，龛门正背面和龛内框栏、龛楣、楣栅，镂通雕人物故事、潮剧戏出、花鸟鱼虫、博古炉瓶等题材。龛后壁绘金漆画围屏，上部绘山水、人物和亭台楼阁等图案，下部绘仙鹤、喜鹊等祥禽瑞兽以及瓶花、香炉等图案。这些寓意着富贵吉祥、幸福喜庆的纹样，寄托了人们对美好生活的向往和追求。现藏于广东省博物馆。

　　血脉同源，文化同根。神龛就像一座灯塔，庇佑着子孙后世走向更广阔的未来，也驻足于过去，指引着他们回到故乡。

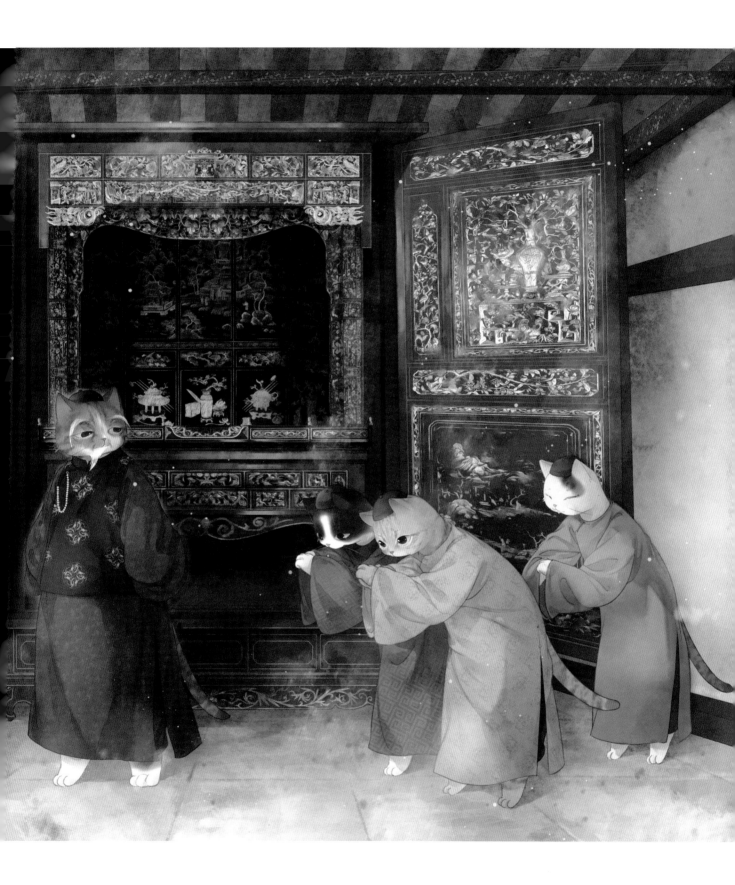

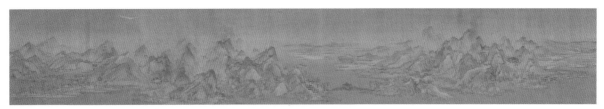

/ 王希孟《千里江山图》卷 / 故宫博物院藏 /002

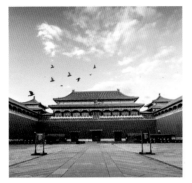

/ 午门 /004

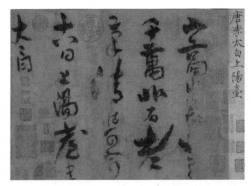

/ 李白草书《上阳台帖》/ 故宫博物院藏 /006

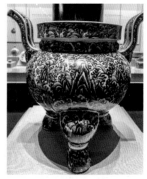

/ 青花海水纹香炉 / 故宫博物院藏 /008

/ 彩绘雁鱼青铜缸灯 /
中国国家博物馆藏 /010

/ 青铜纵目面具 /
三星堆博物馆藏 /012

/ I号大型铜神树 /
三星堆博物馆藏 /014

/ 青铜立人像 /
三星堆博物馆藏 /016

/ 阙楼仪仗图 /
陕西历史博物馆藏 /018

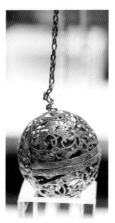

/ 葡萄花鸟纹银香囊 /
陕西历史博物馆藏 /020

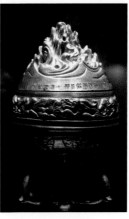

/ 鎏金鎏银铜竹节熏炉 /
陕西历史博物馆藏 /022

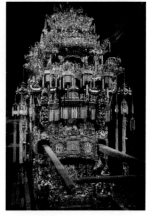

/ 万工轿 /
浙江省博物馆藏 /024

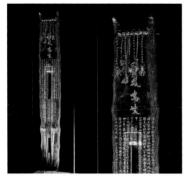
/ "彩凤鸣岐"七弦琴 / 浙江省博物馆藏 /026

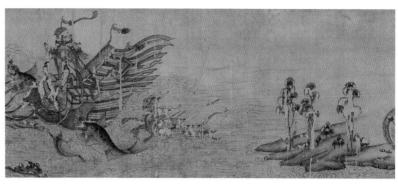
/ 洛神赋图 / 辽宁省博物馆藏 /028

/ 鎏金木芯马镫 /
辽宁省博物馆藏 /030

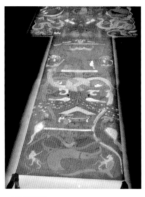
/ T形帛画 /
湖南博物院藏 /032

/ 漆器 /
湖南博物院藏 /034

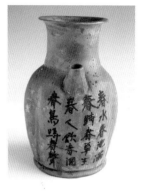
/ "春水春池满"诗文壶 /
湖南博物院藏 /036

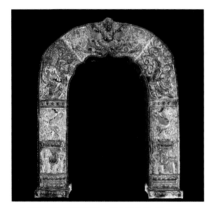
/ 大报恩寺琉璃塔拱门 / 南京博物院藏 /038

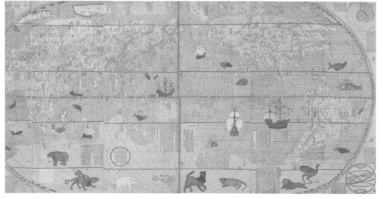
/ 坤舆万国全图 / 南京博物院藏 /040

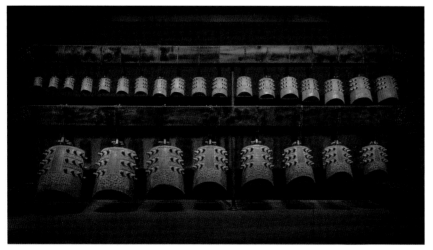
/ 曾侯乙编钟 / 湖北省博物馆藏 /042

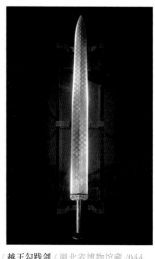
/ 越王勾践剑 / 湖北省博物馆藏 /044

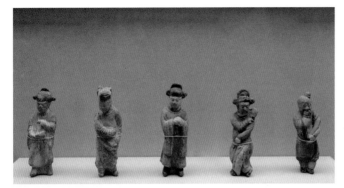

/ 侯马董氏墓戏俑 / 山西博物院藏 /046

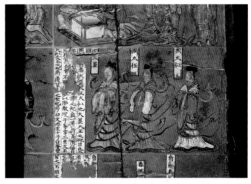

/ 司马金龙墓木板漆画 / 山西博物院藏 /048

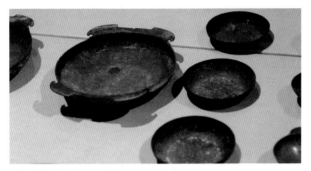

/ 战国铜餐具 / 山东博物馆藏 /050

/ 明衍圣公朝服 / 山东博物馆藏 /052

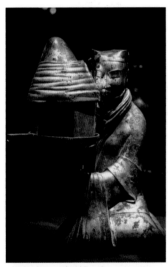

/ 长信宫灯 / 河北博物院藏 /054

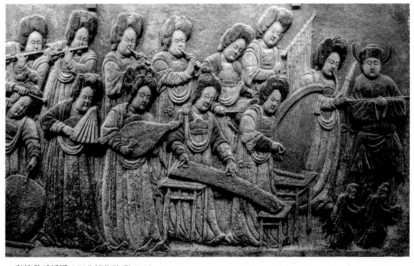

/ 彩绘散乐浮雕 / 河北博物院藏 /056

/ 错金铜博山炉 / 河北博物院藏 /058

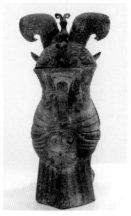

/ 妇好鸮尊 / 河南博物院藏 /060

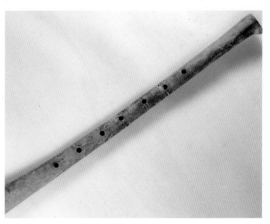

/ 贾湖骨笛 / 河南博物院藏 /062

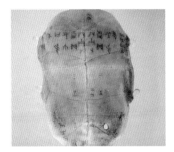
/ 甲骨片 / 安阳市殷墟博物馆藏 /064

/ 陶三通 / 安阳市殷墟博物馆藏 /066

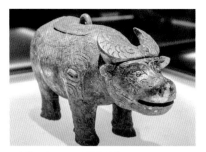
/ 牛尊 / 安阳市殷墟博物馆藏 /068

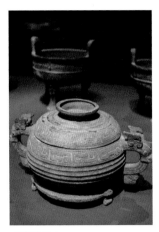
/ 商周十供 /
孔子博物馆藏 /070

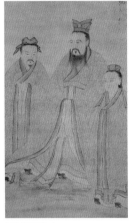
/ 三圣图轴 /
孔子博物馆藏 /072

/ 石台孝经碑 /
西安碑林博物馆藏 /074

/ 颜氏家庙碑 /
西安碑林博物馆藏 /076

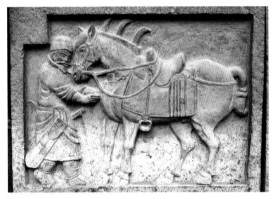
/ 昭陵六骏 / 西安碑林博物馆藏 /078

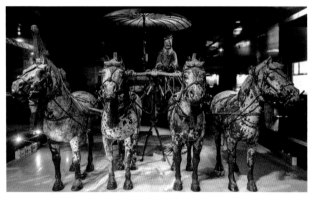
/ 秦陵铜车马 / 秦始皇帝陵博物院藏 /080

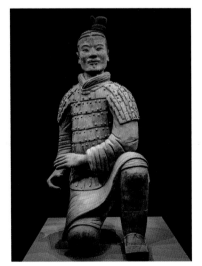
/ 跪射俑 / 秦始皇帝陵博物院藏 /082

/ 百戏俑 / 秦始皇帝陵博物院藏 /084

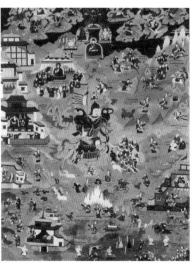
/ 格萨尔画传唐卡 / 四川博物院藏 /086

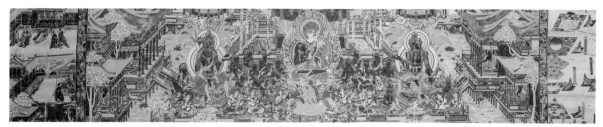

/ 莫高窟第 220 窟 / 敦煌莫高窟藏 /090

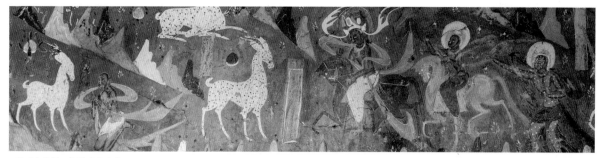

/ 鹿王本生图 / 敦煌莫高窟藏 /092

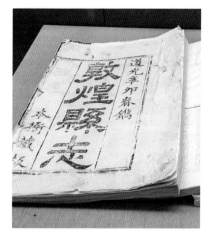

/ 敦煌遗书 / 敦煌莫高窟藏 /088

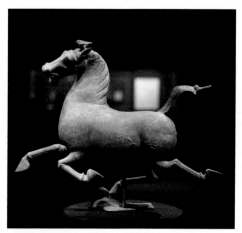

/ 铜奔马 / 甘肃省博物馆藏 /094

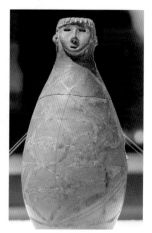

/ 人头形器口彩陶瓶 / 甘肃省博物馆藏 /096

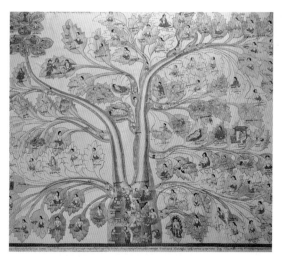

/《四部医典》藏医药唐卡 / 西藏布达拉宫藏 /098

/ 绢衣彩绘木俑 /
新疆维吾尔自治区博物馆藏 /100

/ 阿斯塔纳伏羲女娲图 /
新疆维吾尔自治区博物馆藏 /102

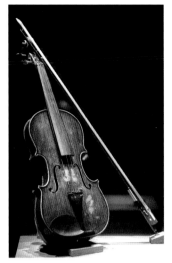

/ 聂耳使用的小提琴 /
云南省博物馆藏 /104

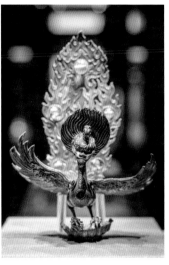

/ 大理国银鎏金镶珠金翅鸟 /
云南省博物馆藏 /106

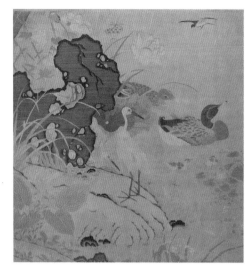

/ 缂丝莲塘乳鸭图 / 上海博物馆藏 /108

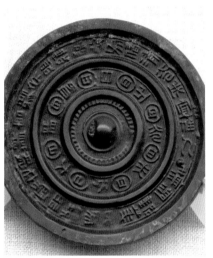

/ "见日之光" 镜 / 上海博物馆藏 /110

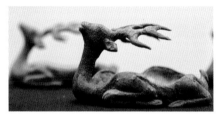

/ 鹿形青铜镇 / 南昌汉代海昏侯国遗址博物馆藏 /112

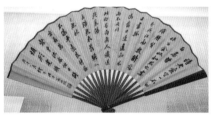

/ 七十二状元扇 / 苏州博物馆藏 /114

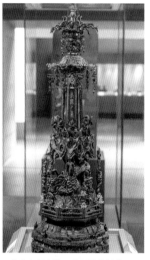

/ 真珠舍利宝幢 / 苏州博物馆藏 /116

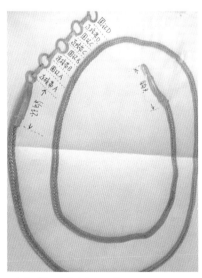

/ 宋金项饰 / 广东省博物馆藏 /118

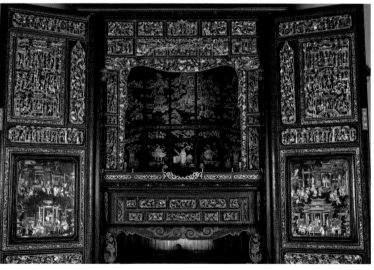

/ 金漆木雕大神龛 / 广东省博物馆藏 /120

图书在版编目（CIP）数据

画猫：历史宝藏插画集 / 天闻角川编；苏徵楼绘. —— 长沙：湖南美术出版社，2022.11
ISBN 978-7-5356-9903-9

Ⅰ.①画… Ⅱ.①天… ②苏… Ⅲ.Ⅲ.①猫 – 插图(绘画) – 作品集 – 中国 – 现代 Ⅳ.①J228.5

中国版本图书馆CIP数据核字(2022)第195045号

HUA MAO : LISHI BAOZANG CHAHUA JI

广州天闻角川动漫有限公司 出品
Guangzhou Tianwen Kadokawa Animation & Comics Co. Ltd

出 版 人	黄 啸	文字编辑	张 雁
出 品 人	刘烜伟	美术编辑	易 莎 周海珠
编 者	天闻角川	制版印刷	中华商务联合印刷（广东）有限公司
绘 者	苏徵楼	开 本	889mm×1194mm 1/16
特约文字	胡楠楠	印 张	8.5
出版发行	湖南美术出版社	版 次	2022年11月第1版
地 址	长沙市东二环一段622号	印 次	2022年11月第1次印刷
经 销	全国新华书店	书 号	ISBN 978-7-5356-9903-9
责任编辑	易 莎 余 轶 贺澧沙	定 价	78.00元

本书如有印装质量问题，请与广州天闻角川动漫有限公司联系调换。
联系地址：中国广州市黄埔大道中309号 羊城创意产业园 3-07C 电话：(020)38031253 传真：(020)38031252
官方网站：http://www.gztwkadokawa.com/
广州天闻角川动漫有限公司常年法律顾问：北京市盈科（广州）律师事务所